KB070379

이름 없는 것도 부른다면

When We Call Every Single Being

: 박보나 미술 에세이

한겨레출판

작가의 말

: 이름 없는 것도 부른다면

훌쩍 큰 조카가 더 이상 읽지 않아 버리겠다며 쌓아둔 동화책 더미에서, 슬쩍 빼온 책이 있다. 영국의 일러스트레이터이자 동화책 작가인 조이 가스니(Joe Gosney)의 《안녕, 누렁아》라는 책인데, 읽자마자 제법 마음에 들어 여러 번 들여다봤다. 아직도 나의 책장에 잘 꽂혀있는 그 책의 내용은 단순하다. 주인 없이 떠돌아다니는 개가 있다. 사람들은 이 개를 '누렁이'라고 부르면서 호의를 베풀고 싶어한다. 미용을 시켜주려고도 하고, 화려한 과자를 주거나 같이 테니스를 치자고 제안하는 사람도 있다. 그런데 개는 이들에게 호응하기는커녕 한마디의 대답도 하지 않는다. 그저 흙 웅덩이에서 장난이나 치고, 낡은 뼈다귀를 뜯다가 햇빛 아래서 졸기도 하며, 혼자 즐겁게 놀 뿐이다. 사람들은 자신들의 선심을 무시하고 불러도 대꾸조차 안 하는 개에게 화를 내기 시작한다. 그때, 다른 개가 사람들에게 알려준다. "저 친구는 자기 이름을 부를 때만 대답을 하거든요."

　　'누렁이'라고 불리던 개의 이름은 '헨리'였다. 《안녕, 누렁아》의 원제는 《말 안 듣는 부모들 Naughty Parents》이다. 저자는 아이들이 진짜 원하는 것이 무엇인지도 모른 채, 자신들이 좋아하는 방향으로만 끌고 가는 부모들에게 다시 생각해보라는 메시지를 주고 싶었

던 것 같다. 나에게는 이 책이 좀 더 부풀어 올라, 이기적인 판단과 결정으로 우리 마음대로 이름을 부르거나, 혹은 이름조차 부르지 않았던 수많은 '헨리'들로 떠올랐다. 그 '헨리'들은 자기 자리를 빼앗겼거나, 멀리 밀려난 모든 것들의 얼굴을 하고 있다. 책 속의 어른들이 그렇듯, 우리는 번번이 자신이 원하는 방식으로만 대상을 바라보며, 그들을 함부로 대한다. 가장 작은 존재들조차 주체적인 존엄성과 독립성, 그리고 개별적 성격이 있다는 것을 — 내가 지어주지 않아도 다른 이름을 가지고 있다는 사실을 — 쉽게 잊어버리곤 하는 것이다. 그러한 우리의 오만과 무지는 주변의 '헨리'들을 계속 소외시켰고, 같이 잘 살 수 있는 가능성을 희박하게 만들었다. 결국 모두가 외로워졌고, 많은 것들이 어긋나버리고 말았다.

　　두 해 가까이 코로나19의 역병에 시달리고, 산불과 홍수, 가뭄 같은 재해가 세계 곳곳을 집어삼키는 것을 바라보면서, 제대로 생명의 위협을 받고 있다고 느꼈다. 마지막 경종 소리가 울리기 전에, 어떻게 해야 더 깊은 수렁으로 빠지지 않을지, 무엇을 해야 조금이라도 덜 후회할지 줄곧 생각했다. 마스크의 끈을 잘라서 버리거나, 플라스틱 병의 라벨을 떼어내고 버리는 정도로는 무거운 죄책감과 무기력함을 떨쳐버릴 수 없었다. 그렇게 고민하던 차에, 마침 글을 더 쓸 수 있는 기회가 생겼다. 그렇다면 이번에는 지구 위의 삶을 좀 더 지속해나갈 수 있는 방법에 대해 '옆으로' 얘기해봐야겠다고 결심

했다.

옆으로 나누는 대화는 브라질의 개혁 신학자 레오나르도 보프(Leonardo Boff) 신부의 생각에서 영감을 받았다. 보프 신부는 그의 책《생태 신학》에서 생태 중심의 이야기를 하자고 제안한다. 신부가 말하는 생태란 푸르른 자연만을 가리키지 않는다. 그는 생태학이란 풀과 동물에 대한 별개의 연구가 아니라, 존재하는 모든 것(생물이든 무생물이든)이 자신과 존재하는 다른 모든 것(그것이 실재하는 것이든 잠재하는 것이든)과 갖는 관계이자 상호작용 즉, '옆으로 뻗어나가는 대화'라고 설명한다. 따라서 생태 중심의 이야기를 한다는 것은 세상의 모든 존재에 귀 기울이며, 서로를 해치는 모든 사악한 구조에 등을 지고 선다는 것을 의미한다. 보프 신부의 생태학 관점에 따르면, 우리가 겪는 전 지구적인 환경 위기는 자연보호를 외치는 것만으로는 충분하지 않다. 나무를 더 심거나 보호구역으로 공표하는 온건한 제스처만으로는 지구의 허파라고 불리는 브라질의 아마존 열대림을 지키는 것이 불가능하다. 물질만능주의와 사회의 폭력적인 구조부터 무너뜨려야 비로소 숲을 그릴 수 있다. 다시 말해, 열대림을 불태우고 아보카도를 더 심어서 돈 벌 생각만 하는 자본가들의 벌건 탐욕을 비판해야 한다. 환경을 해치는 방식으로 농사를 지어야 겨우 먹고살 수 있는 가난한 농부들의 불평등한 상황에 분노해야 한다. 계급과 착취의 문제를 무시하고 아보카도를

더 싸게 사기만을 원하는 우리의 무책임함과 무관심을 반성해야 한다. 이를 바꾸려고 할 때, 숲도 우리의 삶도 모두 지킬 수 있다.

　　　"이 세상에 남아돌거나 소외되어도 괜찮은 존재는 하나도 없다"는 레오나르도 보프 신부의 다정한 말을 곱씹으며 이 책을 썼다. 우리가 함부로 밀어낸 다양한 존재들을 하나하나 부르는 미술작가들의 작업을 넓게 읽고 사회와 유연하게 연결시킴으로써, 더 늦기 전에 이 땅 위의 생존 문제를 같이 얘기해보고자 했다. 모든 것이 우주적 관계 안에서 서로 '옆으로' 의존할 때만 살아남을 수 있다는 것을 꾹 눌러 말하기 위해, 글쓰기 방식에도 나름의 유기적인 규칙을 더해봤다. 첫 장을 제외한 모든 장은 앞 장에 나온 단어를 씨앗으로 심어 첫 문단을 시작했으며, 나무에서 첫 발을 딛고 마지막 장에서 다시 나무의 끝을 잡아 둥근 원을 만들려고 했다. 지금까지의 '나' 중심적인 사고에서 벗어나 생명뿐 아니라 비생명에게까지 닿고자 했으며, 그것들을 부르는 새로운 방향과 톤을 찾으려 애썼다. 이름을 빼앗긴 자들과 이름이 없는 존재들까지 부르는 작가들의 손짓, 그것을 읽는 나의 목소리가 당신과 내가 조금이라도 더 오래 함께 숨쉴 수 있는 시간을 만들어낼 수 있길 바라며, 지구별의 다른 미래를 그려본다.

2021년 박보나 씀

※

　부끄러운 마음으로 냈던 첫 책을 즐겁게 읽어준 독자 분들과 큰 응원과 지지를 보내준 가족 및 지인 분들 덕분에 두 번째 책을 쓸 수 있었다. 글을 읽어준 모든 분들과 글을 쓰게 허락하고 기꺼이 작품 이미지를 제공해준 작가 분들, 그리고 내가 글을 계속 쓸 수 있을 것이라고 믿어준 출판사 관계자 분들께 감사드린다. 컴퓨터 앞에 앉아 전전긍긍하는 나를 무한한 인내심으로 이해해주며, 언제나 든든한 의지가 되어주는 나의 동물 가족들에게도 많이 고맙다.

※ ※

　책의 출판을 앞두고, 책에서 소개한 작가인 지미 더럼(Jimmie Durham)의 부고 소식(2021년 11월 18일)을 들었습니다. 존경하는 선배 작가인 더럼이 남긴 훌륭한 생각과 작업에 감사하며, 그의 영원한 안식을 빕니다.

작가의 말: 이름 없는 것도 부른다면

나무나 풀처럼 옆으로	혼프
새의 소리를 이어간다면	오스카 산틸란
상상의 맹수 호랑이를 키우고 있지 않은지	홍 류
돌로 구분을 부수고	지미 더럼
빛의 상상력으로 이야기를 말할 때	주마나 에밀 아부드
돼지는 잘 살기 위해 태어났을 뿐	조은지
원숭이의 눈에 신성(神聖)이	피에르 위그
선명한 이미지 뒤에 감춰진	박보나
더 잘 들리는 귀를 갖게 되면	크리스틴 선 킴
조용한 풍경 너머에는	민정기
도시와 아파트에도 사람이	김동원, 김태헌, 이인규
시적 상상력이 움직이는 세계의 미래는	정서영
사물에게도 긴밀한 연대감을 가질 수 있다면	피슐리 & 바이스
좀 더 천천히, 좀 더 가깝게	케이티 패터슨

Image Credit

나무나 풀처럼 옆으로

혼프

● 　　독일의 생태 작가 페터 볼레벤(Peter Wohlle-ben)은 그의 책 《나무 다시 보기를 권함》에서 나무를 '특이한 생태계'라고 설명한다. 많은 생명들이 서로 긴밀한 관계를 맺으며 나무에 의지하고 살고 있다는 의미인데, 그 수와 종류가 실로 어마어마하다. 물이 고인 습지대의 나뭇가지 위에 모기가 알을 낳으면, 알을 잡아먹기 위해 딱정벌레들이 모여든다. 수피에 달라붙어 있는 녹조류는 민달팽이가 열심히 먹어 치운다. 노래지빠귀도 좋은 자리에 빠질 수 없다. 노래지빠귀는 민달팽이를 먹기 위해 나무로 날아든다. 진딧물도 나뭇잎에 구멍을 뚫고 달콤한 영양분을 쪽쪽 빨아들인다. 영리한 꿀벌이 그 기회를 놓치지 않고, 진딧물의 단 오줌을 이용해 꿀을 만든다. 이외에도 깍지벌레부터 딱따구리, 은둔자 딱정벌레까지 이름도 낯선 다양한 생명체들이 나무에 기대어 살아가고 있다고 한다. '아낌없이 주는 나무'는 인간에게만 너그러운 것이 아니었다. 나무는 지구 위의 생명들을 골고루 돌보며, 주변을 품고 있다.

　　인도네시아 창작 집단인 하우스 오브 내추럴 파이버(House of Natural Fiber — HONF 혼프)는 그런 나무처럼 작업을 한다. 미술작가, 해커, 디자이너, 과학자 등으로 이루어진 HONF는, 인도네시아 족자카르타 내의 지역사회와 긴밀히 협업하며 활동하는 팀이다. 이들의 목표는 다양한 교육과 워크숍을 통해 공동체를 구성하고, 스스로 창작할 수 있는 개인을 키우는 것이다.

작업을 통해, 이웃을 같이 안고 가겠다는 뜻이다. 2016년에는 한국에도 왔었는데, 안양공공미술프로젝트(APAP5)의 초대로 안양퍼블릭랩(Anyang Public Lab, APL)을 조직해 운영했다. 안양시의 교사, 소상공인, 미술가, 디자이너, 음악가 등이 APL에 참여해 다양한 모임과 수업을 열었다. 이들은 일상에서 쉽게 구할 수 있는 우산이나 알루미늄 포일을 이용해 시민들과 별을 관찰하고, 효모를 키워 발효주를 만들어 마시며 서로 생각을 나누는 시간을 갖기도 했다. 안양여고 학생들과 윤리적이고 친환경적인 옷을 제작하고, 부엌에서 찾을 수 있는 건강에 유용한 박테리아를 기르는 '박테리아 농장' 교실도 열면서, 주민들과 한참 어울렸다.

HONF의 작업 중에 다른 창작 그룹 DorxLab 및 XXLab과 협업한 〈부엌을 키워라: 다섯 생물계 Grow Kitchen: 5 Kingdoms of life〉(2015)가 특히 재밌다. 〈부엌을 키워라: 다섯 생물계〉는 다섯 생물계(박테리아, 미생물 및 곰팡이, 동물과 식물)의 도움을 받아, 환경을 해치지 않고 실생활에서 쓸 수 있는 요긴한 기술을 실험하고, 정보를 나누고자 했던 프로젝트다. 콩 액체 폐기물로 식물성 가죽을 만들고, 선초 젤리의 잎에서 바이오 디젤 원료를 뽑아내는 것도 이 작업의 과정이었다. 집에서 식재료로 키울 수 있는 허브 식물에게 물을 주는 구조를 만드는 법을 공유하는 기획도 있다. HONF는 식물이 배가 고프면 뿌리에서 화학 변화가 일어난다는 것

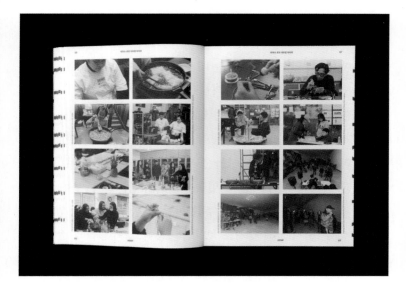

HONF, 〈안양 퍼블릭 랩 Anyang Public Lab〉, 2016
APAP5(안양공공예술프로젝트 5) 도록 이미지

나무나 풀처럼 옆으로

에 착안해, 변화를 감지하는 사운드 장치를 식물에 연결했다. 허브들이 물을 원할 때마다 장치에서 소리가 나와 급수를 유도하는 설계다. 이 작업을 보면서 나는 정말이지, 식물이 그렇게나 자주 배가 고프고 끊임없이 쫑알거린다는 것을 처음 알았다. 주변의 삶을 이롭게 하기 위한 엉뚱하면서도 기발한 생각들이 즐겁다.

　　　HONF는 아름다운 그림을 그리거나 조각품을 만드는 보기 좋은 미술에는 별로 관심이 없다. 하얀색 벽으로 막혀있는 미술관의 한구석을 채우는 것도 이들에게는 그다지 흥미로운 일이 아닌 듯하다. 이 창작 집단은 오로지 미술관 밖으로 나가 자연과 문화, 생활과 미술, 창작자와 구경꾼의 경계를 흐트러뜨리고 적극적으로 뒤섞는 데 열심이다. 다양한 분야의 사람들을 연결하고 아주 작은 생명과 물질들까지 작업 속으로 불러들이려 애쓴다. 이들은 그렇게 다른 존재들을 한자리에 모아 놓고, 각자의 경험과 지식을 나누자고 제안한다. 그리고 어떻게 같이 사는 삶이 가능할지, 어디서 더 촘촘하게 만나고 교차할 수 있을지 진지하게 묻는다. HONF에게 미술이란 사람과 사람, 사람과 물질, 생명과 비생명을 엮어 이 땅 위의 삶을 더 멀리, 옆으로 뻗어나갈 수 있게 돕는 과정이라고 하겠다. 정보와 기술, 자본 등을 혼자만 움켜쥐고 더 많이 갖기 위해 싸우는 이 사나운 세상에서 이들은 반대 방향으로 뻗친다. 어렴풋 순진해 보일지언정, 이웃과 덩굴처럼 얽히고설키겠다고 덤비는

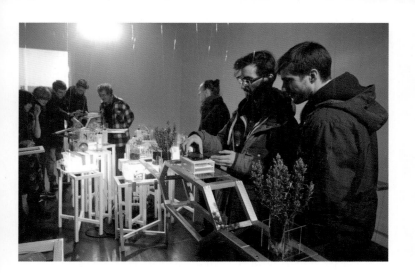

HONF, 〈부엌을 키워라: 다섯 생물계 Grow Kitchen:
5 Kingdoms of life〉, 2015

나무나 풀처럼 옆으로

HONF, 〈부엌을 키워라: 다섯 생물계 Grow Kitchen: 5 Kingdoms of life〉, 2015

이들의 미술 의지는 여전히 유쾌하고 소중하다.

HONF와 닮은 단체가 있다. 최정은 대표가 운영하는 사회복지법인 윙(Wing)이 그렇다. 윙은 1953년 미혼모를 돌보기 위해 설립한 데레사 모자원에서 시작해, 1996년부터는 탈성매매 여성 및 폭력 피해 여성들을 지원하고 있는 단체다. 복지재단에서 누군가를 돕는다고 하면 물질적인 원조를 떠올리기 마련인데, 윙의 최정은 대표는 '밥'을 먼저 말한다. 다른 사람과 감정을 주고받으며 자신을 위한 밥상도 정성스럽게 차릴 수 있을 때, 삶이 들어설 자리가 생기기 때문이란다. 마음을 나누며 자기 주도적으로 사는 법을 배워야 다시 일어설 수 있다는 의미다. 돈이나 충고에 앞서 자신에 대한 애정과 다른 사람과의 교감을 얘기하는 것이 다정하다. 자신을 그냥 밥 해주는 사람으로 소개하는 최 대표는 소셜 다이닝 공간 '비덕살롱'을 운영하면서 피해 여성들과 따뜻한 밥을 해서 함께 먹는다. 살롱의 이름에 들어간 '비덕'은 '비빌 언덕'의 줄임말이다. 윙은 카페인 '곁애'*와 자활 지원센터인 '넝쿨'의 문도 활짝 열어놨다. 그곳을 찾는 사람들이 서로의 곁에서 기댈 수 있는 언덕이 되어, 넝쿨처럼 넓게 자라기를 원하는 바람이 묻어나는 공간들이다. 윙은 사회활동 단체고, HONF는 예술가 집단이지만, 공동체를 구성하고 자기 주도적인 삶을 살 수 있게

* '곁애'는 2021년 10월 문을 닫았다.

이웃을 돕겠다는 목표가 같다. 이들에게는 무엇이 예술이고 어디까지가 삶인지를 구분하는 것은 중요하지 않은 듯하다. HONF와 윙은 그저 각자의 자리에서 삶을 예술처럼 꾸리고 예술을 삶으로 끌어들이면서, 주변이 숨쉴 수 있는 공기를 열심히 만들어낼 따름이다. 스스로를 다른 존재의 삶과 맞붙여 이어가려는 이 두 집단의 움직임이 마치, 나무 같다. 옆으로 퍼져 푸르른 풍경을 만드는 것이 꼭, 풀 같다.

안타깝게도 모든 사람들이 HONF나 윙처럼 나무를 배우려 하지 않는다. 덩굴처럼 함께 살아가기는커녕, 한치 앞의 이익만 셈하며 쉬이 나무를 베고 이웃을 뽑아버리곤 한다. 얼마 전, 충청남도 예산군 시산2리 당산나무에 관한 기사를 읽었다. 마을의 당산나무를 둘러싸고 주민들과 임야 주인 사이에 갈등이 있다는 내용의 기사였다. 500년 넘게 마을을 지켜왔던 나무를 숲의 주인이 뽑아서 내다 팔려 하자 주민들이 크게 반발하는 중이라고 한다. 시산2리 사람들은 "나무는 산주 것인지 몰라도 우리가 500년을 키웠다" "마을의 당산목을 베는 것은 마을의 정신을 베는 것이다"라고 쓴 펼침막을 내걸고, 나무를 베는 것을 중단하고 정부 차원에서 보호해줄 것을 요구하고 있다. 그러고 보니 예전에 다른 작가 작업에서 당산나무들이 비싼 값에 거래되어 서울의 고급 아파트에 조경수로 심어지곤 한다는 얘기를 들은 적 있다. 수백 년을 딛고 있던 땅에서 가차 없이 뽑혀진

나무가 도시의 콘크리트 위에서 말라 죽어버렸다고 했다. 숨통이고 수호신인 나무가, 어떤 사람들에게는 그저 돈을 벌 수 있는 재료이자 폼나는 장식으로만 보이는 모양이다. 시산2리 주민들은 나무 아래 모여서 시간을 보내기도 하고, 마을의 안녕을 위한 제사도 지내면서 당산나무와 함께 살아왔다. 이들은 그 나무가 있었기 때문에 마을 공동체가 유지될 수 있었다고 강조한다. 그런 나무가 없어진다면, 사람들도 흩어지고, 마을도 희미해질 것이라며 슬퍼한다. 몇백 년 동안 주변을 끌어안고 지켜줬던 나무들이 돈에 팔려 나가는 현실이 도대체 쓸쓸하다. 개발과 수익의 논리로 나무를 쉬이 베어버릴 때마다 사라지는 것은 단지 푸르른 풍경만은 아닐 것이다. 나무와 우리 사이의 다정한 이야기도, 다른 생명들과 교감할 수 있는 기회도, 그리고 이웃과 함께 할 수 있는 순간까지 모두 같이 쓰러지고 만다.

나무나 풀처럼 옆으로

새의 소리를 이어간다면

오스카 산틸란

● 나무를 뽑은 자리에 아파트를 심은 도시는 이전
과는 다른 풍경이다. 그늘에 모이던 사람들도 흩어졌고,
가지 위에 둥지를 틀었던 새도 멀리 날아가버렸다. 새까
만 매연을 뒤집어쓰고 고단한 표정으로 돌아다니는 비
둘기는 많이 보여도, 어릴 때 흔하게 보이던 참새나 제
비는 쉽게 찾을 수 없다. 새마저 살기 척박한 환경이 되
어버린 이 도시가 서글프다. 그런 콘크리트숲에서 태어
나고 자란 나는 안타깝게도 새에 대해 아는 게 별로 없
다. 작게나마 새에 대해 관심이 생기기 시작한 건, 잭 블
랙과 스티브 마틴이 함께 출연한 영화 〈빅 이어 The Big
Year〉를 보고 나서부터다. 영화의 제목이기도 한 '빅 이
어'는 한 해 동안 미국에서 가장 많은 새를 본 사람을 뽑
는 대회의 이름으로, 영화는 대회에서 우승하기 위해 새
를 쫓는 조류광들의 이야기를 담고 있다. 잭 블랙은 새
에 흠뻑 빠진 인물로 나오는데, 특유의 몸개그로 새를
향한 지나친 흥분을 완벽하게 연기해낸다. 이 영화에서
내가 제일 좋아하는 장면은 잭 블랙이 울음소리만 듣고
새의 이름을 맞추는 순간이다. 눈을 가늘게 뜬 채, 한 손
으로 귓바퀴를 감싸고 소리에 집중하는 배우의 입에서
는 낯선 새들의 이름이 막힘없이 술술 흘러나온다. 붉은
꼬리매, 검은발앨버트로스, 큰까마귀 등등. 인간이 그렇
게 작은 존재들의 각기 다른 개성과 특징을 단번에 알아
챌 수 있다는 영화의 설정이 몹시 마음에 들었다. 머리
위의 생명들과 애정과 열정으로 이어져 있는 듯한 잭 블

랙의 빛나는 두 눈에 오랜만에 설렜더랬다.

에콰도르의 미술작가 오스카 산틸란(Oscar Santillan, 1980~)도 새소리를 듣는다. 정확히는 소리만 듣는 게 아니라, 새와 소리를 주고받으며 교감을 시도한다. 〈서성이는 계 Wandering Kingdoms〉(2013)에서 작가는 음악가들에게 네덜란드 남부 마스트리흐트 지방에서 멸종되었거나 멸종 위기에 처한 새소리를 악기로 연주해달라고 부탁한다. 연주자들은 정확한 소리의 악보를 숙지하고 실제 숲속으로 들어가 새가 된다. 이 음악가들은 숲 곳곳에 숨어서 오보에, 첼로, 바이올린, 호른, 클라리넷을 연주하며, 한때 그곳에 살았던 새들을 소리로 깨운다. 퍼포먼스를 보기 위해 찾아온 관객들은 조류관찰(Bird Watching)을 하듯이 연주자들을 찾아야 한다. 관객들은 소리를 들으며 숲을 서성인다. 지저귐을 듣기도 하고 연주자와 맞닥뜨리기도 하면서, 더 이상 존재하지 않는 새들을 경험할 수 있다. 소리가 아름다울수록, 이제는 볼 수 없는 새들의 부재가 더욱 아쉽다.

산틸란이 〈서성이는 계〉의 퍼포먼스를 통해 새들에게 말을 건넸다면, 〈속삭이는 자 The Whisperer〉(2014)에서는 새의 소리를 듣는다. 이전 작업에서 새를 찾아 숲으로 들어갔다면, 이번에는 새를 도시로 불러낸다. 〈속삭이는 자〉는 여러 명의 퍼포머가 새의 신호를 듣고 전달하는 형식의 퍼포먼스 작업이다. 이 작업을 위

오스카 산틸란

오스카 산틸란, 〈서성이는 계 Wandering Kingdoms〉,
2013

새의 소리를 이어간다면

오스카 산틸란, 〈서성이는 계 Wandering Kingdoms〉,
2013

오스카 산틸란

해 퍼포머들은 숲에서부터 전시장까지 일정 간격으로 수 킬로미터를 길게 늘어섰다. 새가 울면 퍼포먼스가 시작된다. 첫 번째 사람이 새소리를 듣고 열심히 따라 한다. 다음 사람은 첫 번째 사람이 재현한 새의 지저귐을 복제해서 소리를 낸다. 소리는 인간 사슬을 거쳐 계속 이어진다. 참여자들은 휘파람과 목소리로 음을 *휘이익* 전달하고, 이후에는 악기 소리가 새를 모사한 인간의 목소리를 받는다. 하모니카, 플루트, 오보에 같은 관악기 연주자들이 차례로 우우웅 소리를 전한다. 창문이 열린 방 안에서 기다리던 하프 연주자가 관악기의 음을 받아 도르릉 옮긴다. 현악기 연주자들은 다시 하프의 선율을 타악기 연주자들에게 넘겨준다. 북소리가 둥둥 울리다, 도시 한가운데서 자동차 문을 *쾅쾅* 여닫는 소음으로 바뀐다. 이 새소리가 마침내 도착하는 지점은 공연장이다. 실내 공연장 안에서 플라밍고 춤을 추는 댄서가 신발 뒷굽을 *딱딱*거리며 자동차가 전달한 새의 신호를 흉내 낸다. 마지막으로, 무대 위의 우슈(Wushu) 유단자는 두 팔로 공기를 가르고 가쁘게 숨을 쉬익쉬익 헐떡이며 온몸으로 새소리를 표현한다.

사람이 여럿인데다, 다양한 악기가 끼어들고 거리도 멀어지면서, 처음의 새소리는 점점 달라진다. 작업이 진행됨에 따라 퍼포머들의 해석과 상상력이 더해져, 원래의 소리는 여러 갈래로 퍼진다. 이 부분은 사람들 간의 의사소통이 오해와 왜곡의 조건을 갖는다는 의미

새의 소리를 이어간다면

오스카 산틸란, 〈속삭이는 자 The Whisperer〉, 2014

오스카 산틸란, 〈속삭이는 자 The Whisperer〉, 2014

새의 소리를 이어간다면

로도 읽을 수 있다. 물론 다른 사람에게 분명한 뜻을 전달하는 것은 쉬운 일이 아니다. 게다가 여러 사람이 말을 옮기다 보면 본래의 의도와는 점점 더 멀어지기 마련이다. 그런데 여기서 인간의 언어를 빼버리면 좀 더 자유로운 번역을 할 수 있다. 〈속삭이는 자〉의 최초의 발화자는 사람이 아니다. 새가 먼저 지저귄다. 인간이 그 신호를 퍼뜨리지만 언어가 아닌 악기와 사물, 몸짓을 통해 메시지를 전달한다. 인간의 일반적인 대화와는 다른 문맥이 생길 수밖에 없다. 언어가 뒤로 밀려나면서, 하나의 의도나 정확한 의미 따위는 모호해진다. 그렇게 헐렁해진 기호는 그동안 인간이 믿어왔던 이성적인 소통의 체계를 흔든다. 그 진동이 만들어낸 틈 사이로 다른 종과 함께할 수 있는 기회와 다양한 해석의 가능성을 끼워 넣을 수 있다.

어릴 때 자주 보던 〈가족 오락관〉이라는 텔레비전 오락프로그램에 비슷한 게임이 있었다. 맨 앞의 사람이 소리 없이 어떤 단어를 벙긋하면, 여러 사람이 줄줄이 서로의 입 모양만 보고 그 단어를 추측해서 옮기는 놀이다. 마지막에 선 사람이 첫 사람이 말하려던 단어를 맞혀, 소리 내어 발음하면 이긴다. 처음 단어가 '사자'면 맨 끝도 '사자'로, '장미'면 '장미'로 똑같이 나와야 한다. 중간에 오해가 생겨, '사자'를 '장미'로 말하면 지고 만다. 게임에서 이긴 사람은 상을 받고, 진 사람은 우스꽝스러운 벌을 받는다. 이 게임과 달리 〈속삭이는 자〉에서

오스카 산틸란

새의 말은 인간의 소리와 동작으로, 그리고 땀과 숨결로 나온다. '사자'가 '장미'로 전해질 수도 있고 '사과'가 되기도 하며, '새'나 '사람' 그 어느 것으로 들려도 상관없다는 뜻이다. 그냥 마음을 모아 서로에게 귀 기울이면서 자신이 들은 만큼 충실하게 소리 내면 된다. 중요한 것은 새와 같이 지저귄다는 데 있다. 다른 생명과 감정을 교환하는 이 과정에서는 모두의 답이 맞다. 여기에는 승자도 없고, 패자 또한 없다.

《사피엔스》의 저자 유발 하라리는 인류가 언어 능력을 가졌기 때문에 지구를 지배하는 존재가 될 수 있었다고 본다. 특히, 신화와 종교 같은 추상적이고 관념적인 개념들을 언어로 퍼트림으로써 집단적인 결속이 가능하게 됐다고 설명한다. 없는 것을 있는 것처럼, 있는 것을 없는 것처럼 말할 수 있는 힘을 바탕으로 인류는 도시와 제국을 건설하고 지구를 장악했다. 그리고 신이라도 된 양, 환경을 파괴하며 더 많이 갖기 위해 다른 생명을 착취하고 학대해왔다. 하라리는 인류를 '생태계의 연쇄살인범'이라 부르며, 그렇게 욕심을 부렸음에도 불구하고 우리가 여전히 불행하다는 점을 지적한다. 오스카 산틸란이 새와 만나는 작업은 유발 하라리가 말하는 인류의 진화 방식과 다른 방향으로 걷기 때문에 흥미롭다. 미끄러운 말이 아니라 공기와 파동, 움직임과 연결을 통해 인간이 아닌 다른 종과 신호를 주고받는 과정은 덜 '인간적'이어서 오히려 더 많은 감흥을 불러일으킨

다. 그동안 인류가 자만심에 가득 찬 협박과 폭력의 언어로 소리를 질러왔다면, 오스카 산틸란은 새와 인간의 신호를 섞음으로써, 공존의 순간을 속삭인다.

　　　　다시 영화 〈빅 이어〉로 돌아가보면 홀린 듯이 새를 쫓아다니는 주인공 브래드를 주변 사람들은 이해하지 못한다. 브래드의 아버지는 새만 바라보다 이혼도 당하고 빈털터리까지 된 아들에 대해 늘 화가 나있다. 부자가 나누는 대화는 번번이 마음을 할퀴는 말싸움으로 끝나고 만다. 그런 두 사람이 영화의 후반부에서 새를 앞에 두고 결국 화해한다. 눈 덮인 숲속에서 제일 찾기 힘들었던 북방올빼미를 발견하면서, 서로를 알아듣기 시작한다. 아버지가 브래드의 열정을 인정하는 과정에 좀 더 세세한 사정이 있기는 하지만, 여하튼 두 사람이 마음이 맞을 때 새가 함께 있었다는 설정이 좋다. 각자의 논리와 뾰족한 말로 연신 부딪히던 인물들이 새에 가까워지면서 깨달음을 얻는다. 아버지는 작고 사소하다고 생각했던 새에 대한 아들의 큰 열정이 돈과 안정보다 더 중요할 수 있다는 것을 받아들인다. 아들도 여유를 갖지 못하고 살았던 아버지의 가족에 대한 책임감과 희생을 인정한다. 새를 이해함으로써, 주인공과 아버지는 말로는 결코 가능하지 않았던 마음을 주고받는다. 〈빅 이어〉의 주제가 새보다는 인간 쪽에 맞춰져 있기는 하지만, 영화가 암시하는 방향은 여전히 희망적이다. 작은 생명의 소리까지 들을 수 있을 때, 주변을 더 넓게 이해할 수 있고, 함께

할 수 있다는 의미로 한껏 당겨 읽어본다. 다른 생명과도 마음을 나눌 수 있는 세상은 파괴와 멸망의 나락 반대편에 선다. 그곳에서는 누구도 외로울 리 없다.

새의 소리를 이어간다면

상상의 맹수 호랑이를 키우고 있지 않은지
홍 류

● 　　나는 잭 블랙이라는 미국 배우의 열혈팬이다. 그의 장난기 넘치는 표정과 재치 있는 연기를 애정한다. 잭 블랙이 즐겨 입는 것과 같은 디자인의 티셔츠도 몇 장 있다. 앞면에 늑대나 표범 같은 야생동물들이 그려진 티셔츠인데, 그중 호랑이 프린트를 제일 아낀다. 주류의 취향도 아니고 딱히 어울리는 것 같지도 않지만 그렇기 때문에 더 기꺼이 걸치고 다니는 티셔츠다. 잭 블랙 말고도 야생동물 티셔츠를 자주 입는 배우가 또 있다. 미국 시트콤 〈플라이트 오브 더 콘코즈 Flight of the Conchords〉에 나오는 코미디언이자 가수인 브렛 매켄지(Bret Mckenzie)가 그렇다. 〈플라이트 오브 더 콘코즈〉는 성공의 기회를 찾아 뉴욕으로 온 뉴질랜드 출신 밴드의 이야기를 담고 있다. 실제 뉴질랜드 밴드 멤버인 매켄지와 저메인 클레멘트가 출연하는데, 연기와 노래를 섞어가며 제법 사랑스러우면서도 얼빠진 듯한 장면들을 만들어낸다. 극중에서 이 어수룩한 밴드는 뉴욕 차이나타운에 산다. 시트콤 속 차이나타운의 풍경은 꽤나 괴팍하고 이국적이다. 늘 일이 꼬이고 유별난 사람들을 만나기에 더 없이 적합한 '구멍'으로 비친다.

　　2012년 뉴욕에서 전시 노동자들의 저녁거리를 장 봐주는 내용의 〈봉지 속 상자 La Boîte-en-Sac Plastique〉라는 전시에 참여했다. 전시를 만들기 위해 애쓴 스태프들의 취향을 조사해, 저녁 장을 봐주고 오프닝 행사에서 들고 다니게 하는 퍼포먼스였다. 작업의 진

상상의 맹수 호랑이를 키우고 있지 않은지

행을 위해 장거리를 나눠 넣을 비닐봉지가 필요했는데, 의외로 봉지를 구하기가 쉽지 않았다. 당시에 이미 많은 뉴요커들이 플라스틱 사용을 자제하는 분위기였기 때문이다. 친환경 음식을 먹고 종이봉투만 사용하는 뉴욕 미술계 사람들에게, 비닐봉지는 도대체 어디서 구할 수 있냐고 질문을 했더랬다. 모두들 차이나타운이라면 아직도 봉지를 쓸 것이라고 대답했다. 지금은 오래돼서 무엇이었는지 기억이 안 나지만, 사소한 도구가 필요해서 다시 구매처를 물어야 했다. 뉴욕 친구들은 또 쉽게 답했다. 《아마도, 차이나타운.》 뉴요커들에 따르면, 차이나타운에 가면 모든 것이 대충 다 있어야 했다. 실제로 비닐봉지는 차이나타운 곳곳에서 쉽게 구할 수 있었지만, 다른 도구는 그곳에 없었다.

　　　여전히 비닐봉지를 쓰고 있던 차이나타운은 마치 뉴욕의 외부에 위치한 듯한 느낌이었다. 뉴욕 사람들은 (미지의) 그곳에는 모든 것이 있을 수도 있지만, 정확히 어디 있는지는 알 수 없다는 식으로 얘기했다. 내 생활권 안에는 없으니, 저들의 구역에 있지 않겠냐는 소리로 들렸다. '먼 거기'는 '가까운 여기'와 다르며 구분되는 곳이라는 의미 같았다. 차이나타운은 잭 블랙이나 브렛 매켄지의 티셔츠에 그려진 맹수들만큼이나 뜬금없는 장소로 존재하는 듯 보였다. 그림 같은 폭포 아래에서 포효하는 호랑이나 흰 눈을 맞으며 파란 눈으로 우리를 응시하는 백호처럼 실제와는 다르게 제멋대로 오해받는

홍 류

대상인 것 같았다. 그것은 분명히 이질감과 거리감을 드러내는 태도였다. 미국인들의 마음속에서 차이나타운은 실제 거리보다 더 멀리 위치하고 있었다.

홍 류(Hung Liu, 1948~)는 중국에서 태어나 1980년대에 미국으로 이주한 미술작가다. 1994년 작업 〈오래된 황금 산 Jiu Jin Shan(Old Gold Mountain)〉에서 류는 중국인의 미국 이주 역사를 표현했다. 19세기 중반 미국 서부에 골드러시 붐이 일었을 때, 철도를 건설하기 위해 많은 중국인들이 샌프란시스코로 들어왔다. 안타깝게도 당시 시에라네바다 부근 철도 건설 현장의 열악한 환경에서 일하던 중국 노동자들 수백 명이 목숨을 잃는 사고가 있었다. 작가는 이 사건을 기억하며 교차하는 두 개의 철로 위에 25만 개의 포춘쿠키로 '황금 산'을 쌓았다. 서로 가로지르는 두 개의 철길은 중국 이민자들과 서양의 문화가 교차하는 순간을 은유하고, 거대한 포춘쿠키 더미는 당시 목숨을 잃은 노동자들의 거대한 무덤을 상징한다고 하겠다. 작업에 쓰인 포춘쿠키는 중국 이주민을 상징하기에 더없이 적절하다. 중국식당에서 음식을 먹으면 공짜로 얻을 수 있는 이 과자는 정작 중국에는 없다. 쿠키를 처음 만든 사람도 샌프란시스코에 사는 일본인 사업가였다. 하찮게 부숴 맥락 없는 운세를 읽고 잊어버리고 마는 포춘쿠키는, 미국의 중국 이민자들처럼 미국에만 있다.

다른 작업 〈파리스의 심판 Judgment of Par-

상상의 맹수 호랑이를 키우고 있지 않은지

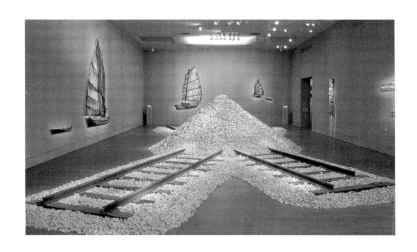

홍 류,〈오래된 황금 산 Jiu Jin Shan(Old Gold Moun-
tain)〉, 1994

is)(1992)에서 류는 서구인들의 눈에 그려진 왜곡된 타자로서의 아시아를 드러낸다. 나무판 위에 유화로 그린 이 작품에는 동양과 서양 여성의 모습이 담겨있다. 화폭의 중앙에는 18세기 중국 청왕조 말기에 생산해서 서구로 수출하던 도자기 화병이 자리 잡고 있는데, 그 위에는 그리스신화 속 세 여신 헤라, 아테네, 아프로디테가 트로이의 왕자 파리스에게 미모를 평가받고 있는 장면이 그려져있다. 도자기 양쪽은 작가가 발견한 1900년경 사진 속 어린 중국 매춘부들의 모사로 채웠다. 그런데 이 그림은 어딘가 낯설고 불편하다. 대단한 여신들이 남자 인간에게 미모 순위를 받겠다고 반쯤 벗고 있는 모습도 별로고, 화병 자체도 돌연변이처럼 생겼다. 언뜻 보면 중국의 도자기 같지만, 전통 양식이 아니다. 서양 남성 고객들이 좋아할 만한 아름다운 여신들을 품고 대칭으로 늘어난 형태다. 화병 옆에 묘하게 서있는 두 중국 여성의 모습도 괴이하다. 서양식으로 꾸며진 방에서 무표정한 얼굴로 순종적인 자세를 취하고 있는데, 서로 쌍둥이처럼 닮았다. 얼굴이 방 색깔과 같은 녹색이라서 으스스한 느낌마저 주는 이 앳된 여성들은, 정작 중국에 대해서는 아무것도 말해주지 않는다. 배경이거나 화초마냥 화폭 위에서 얌전히 반사될 뿐이다. 〈파리스의 심판〉은 중국을 그린 작품처럼 보이지만, 사실은 서구의 눈에 굴절된 허구의 아시아와 가짜 여성을 다루고 있다. 실재하지 않는 뒤틀린 욕망의 대상을 가리킨다.

40 상상의 맹수 호랑이를 키우고 있지 않은지

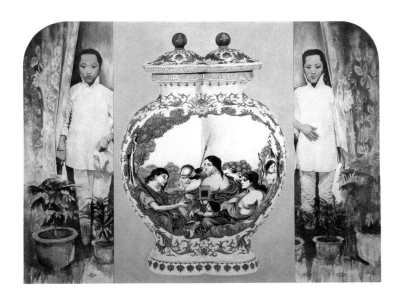

홍 류,〈파리스의 심판 Judgment of Paris〉, 1992

홍 류

홍 류는 〈오래된 황금산〉과 〈파리스의 심판〉에서 중국계 미국 여성으로서 미국을 그린다. 여러 문화가 뒤섞인 미국의 역사와 현재를 증언하면서, 오해받는 타자로서의 자신의 위치를 드러낸다. 그럼으로써 작가는 자신을 포함한 중국 이주민들이 미국의 낯선 외부자가 아니라는 것을 말하고 싶어한다. 차이나타운의 풍경이 유럽 이민자들의 것과 다르긴 해도, 외딴 섬은 아니라고 강조한다. 실제 차이나타운에서는 포춘쿠키를 찾을 수는 있어도, 하얀 미국의 휘어진 욕망을 만족시키는 미스테리한 존재 같은 것은 없다. 아직까지 비닐봉지를 쓸지언정, 호랑이는 돌아다니지 않는다. 끊임없이 다른 인종과 문화가 만나고 부딪히며, 매 순간 개개인의 위치와 사정이 바뀌는 미국에서 (그리고 온 세상에서) 순수한 원래 집단 같은 것이 별도로 존재할 리 없다. 힘을 더 가진 쪽과 그렇지 않은 쪽은 있겠지만, 불순한 쪽과 아닌 쪽을 나누는 것은 애초에 불가능하다. 미국에서 (또한 어디에서든) 아시아는, 그리고 유색의 이주민들은 저 멀리 따로 있지 않다. 사실 '거울에 보이는 것보다 더 가깝게 있다'.*

텔레비전만 틀면 나오는 한국 범죄 영화에서도 차이나타운은 단골 배경으로 등장한다. 그곳은 언제나 아는 것보다 무섭고, 생각할 수 있는 것보다 끔찍한

* 자동차 사이드 미러에 쓰인 문장을 가져왔다.

 상상의 맹수 호랑이를 키우고 있지 않은지

일들이 발생하는 골목으로 그려진다. 마치 애초부터 이 곳의 일조량과 냄새가 달랐던 것처럼, 어둡고 축축한 이미지로 우리의 바깥을 맴돈다. 차이나타운은 외국인 이주 노동자들이 사는 지역과도 쉽게 겹쳐진다. 우리가 쳐 놓은 불친절한 경계선 너머의 그곳에는 다름을 배척하는 모난 마음들이 풀어놓은 호랑이들이 서성거린다. 통계청에 따르면 2021년 대한민국에 사는 외국인의 수는 133만 명이고, 그중 일하는 외국인 노동자 수는 공식적으로만 84만 명 이상에 달한다고 한다. 다양한 사회 구성원이 만드는 혼종 문화와 변화하는 정체성은 이미, 지금, 여기의 실제인 것이다. 그럼에도 불구하고, 우리는 차이와 낯섦을 구실로 이방인들을 여전히 멀리 밀어내곤 한다. 코로나19 이후로 외부인에 대한 경계는 더욱 살벌해지는 분위기다. 정치적 갈등이나 문화적 차이, 혹은 전염병의 확산 등을 핑계로 중국이나 외국인들에 대해 아무렇지도 않게 난폭한 차별의 말을 내뱉는 것을 자주 듣게 된다. 폭력의 목소리를 듣는 것도 끔찍하지만, 혐오의 언어들이 그저 가볍게 받아들여지고 일상적으로 자리 잡아간다는 사실은 더 소름끼친다. 오해와 증오는 가짜 맹수를 살찌운다. 몸집을 키운 사나운 상상들이 모두를 물어뜯게 될까 봐 두렵다.

홍 류

돌로 구분을 부수고
지미 더럼

나무 1
나무 14
사슴 13
지 12
아판티 11
용납하 10
왕자 9
사자 8
원숭이 7
돼지 6
이야기 5
뼈 4
호랑이 3
새 2

● 외국에 나가면 중국인과 한국인, 일본인이 대체로 같은 아시안으로 묶인다. 아시안인 것에 크게 불만은 없지만, 피부색이나 출신 때문에 고루한 오해를 받는 것은 즐겁지 않다. 10여 년 전에 이탈리아의 유명한 미술가가 운영하는 아트 레지던시*에 참가한 적이 있다. 그 레지던시는 매해 중남미와 북미, 서유럽과 동유럽, 이스라엘과 팔레스타인 등에서 각각 한 명의 작가를 초청했는데, 나는 자그마치 아프리카 및 아시아 작가의 자격으로 프로그램에 참여했었다. 그해에 사정이 생겨 오지 못한 르완다 작가를 대신해, 이전 해의 중국 작가의 자리를 이어받는 기회였다. 주최 측은 부유한 국가와 예술 지원이 필요한 국가, 분쟁 국가, (아마도) 주변 국가 등으로 선발 지역을 또렷이 나눴고 미국에서는 흑인 작가를, 그리고 스페인에서는 성소수자 작가를 넣음으로써 일반적인 다양성의 기준을 만족시키는 것도 잊지 않았다. 나는 예술 지원이 필요한 국가, 혹은 저개발 국가에서 온 유색인종군 정도에 속하는 낌새였는데, 개인적으로 그 카테고리가 너무 막연하고 추상적으로 느껴져서 별로 소속감을 가질 수 없었다. 다른 작가들의 생각도 비슷해서, 우리가 보기는 좋을지 모르겠지만 매우 뻔하

* 아트 레지던시란 작가에게 일정 기간 동안 작업 공간과 거주 공간 등을 제공하면서 창작 활동을 지원하는 프로그램이다.

 돌로 구분을 부수고

고 맛없는 과자종합선물세트 같다며 낄낄거리곤 했다. 각자의 이름과 개별성이 아니라, 구태의연한 구분으로 거칠게 분류되어 거기에 딸려오는 통상적인 기대를 받는다는 것은 영 떨떠름한 일이었다.

　　미국의 미술가 지미 더럼(Jimmie Durham, 1940~2021)은 인디언 작가로 알려져 있다. 더럼은 체로키(부족) 늑대(씨)족 출신으로 어릴 때 체로키 인디언 언어를 배우면서 자랐다고 한다. 본격적인 미술작가로 활동하기 전에 미국 원주민을 위한 여러 가지 사회운동에도 참여했다. 미국 인디언 운동(American Indian Movement)과 함께 원주민들의 땅에 대한 권리와 건강보험 확립, 부족 등록제 반대 등을 위해 싸웠으며, 인디언 국제 조약 위원회(the International Indian Treaty Council)의 디렉터로 활동하기도 했다. 이후 미국 정부의 원주민 정책과 인디언 조직의 태도와 방향에 실망감을 느끼고, 1987년 미국을 떠나 멕시코와 유럽에 거주하며 시인이자 미술작가로 작업을 해왔다. 미술가 지미 더럼은 자주 나무와 천, 가죽 등의 '순수한' 재료로 버팔로나, 코요테, 원주민 등의 형상들을 만들었다. 작가가 선택하는 자연적인 재료도, 민속적인 시각적 구성도 우리가 어렴풋이 상상하는 인디언스럽다. 인디언 출신의 작가가 드문 현대미술계에서 지미 더럼은 원주민에서 시작된 미국을 표현하는 의미 있는 작가로 꼽힌다(아니, 꼽혔다).

문제는 더럼 스스로 자신의 정체성을 번복하면서 복잡해진다. 1993년 잡지 〈아트 인 아메리카 Art in America〉에 '체로키 인디언 작가'로 프로필이 기재되자, 더럼은 편집자에게 편지를 쓴다. 자신은 미국 법에서 보장하는 것처럼 원주민 보호 구역이나 원주민 부족 단체에 공식적으로 등록되어 있지 않기 때문에, 체로키도 아니고 미국 원주민도 아니라는 내용이었다. 체로키 부족 대표와 소속 작가들, 학자들 역시 지미 더럼은 체로키 부족의 어느 단체에도 속해 있지 않은, 인디언과는 아무 상관도 없는 사기꾼일 뿐이라고 공표했다. 미국에는 원주민과 관련된 작품을 전시하거나 판매하려면 제작자가 원주민이거나 원주민의 허가 및 인정을 받아야 한다는 '인디언 예술 공예법(Indian Arts and Crafts)'이 있다. 원주민 관계자들은 더럼이 정식 원주민이 아니기 때문에 그가 미술 작품을 제작하고 전시하는 것은 이 법에 저촉되는 행위로, 더 이상 작가 활동을 해서는 안 된다고 주장하고 있다.

더럼의 출신을 둘러싼 윤리적인 문제에 대해 미술계의 의견은 분분한 듯하다. 지미 더럼이 진짜 미국 인디언이 아니라면, 그동안 그의 작업이 가졌던 의미의 맥락이 완전히 달라진다. 침략자인 유럽인이 원주민의 정체성마저 훔쳐 작가로 활동하며 돈과 명성까지 얻었다고 생각하면, 더럼의 작업은 더 이상 눈 뜨고 봐줄 수 없는 쓰레기가 된다. 반대로 그의 인디언 혈통에 대한

논란이 모두 작가의 의도이자 중요한 의미를 만들어내기 위한 계획이라고 한다면, 더럼의 작업은 그의 행보가 헷갈릴수록 더욱 흥미로워진다.

작가의 정체에 대해서는 〈자화상 Self-portrait〉(1986)을 통해 추측해볼 수 있다. 지미 더럼은 인디언 형상을 만들고 그 위에 여러 가지 피부색을 칠한 후, 자신의 취미와 취향에 대한 사사로운 이야기를 글로 적었다. 특히 성기 부분을 노란색으로 강조하며, 그 옆에 '인디언의 성기는 비정상적으로 크고 다양한 색상이다' 라고 썼다. 더럼은 자기 스스로를 얼룩덜룩한 색의 인디언으로 표현함으로써 증명을 강요받는 순수한 혈통으로서의 '인디언성'을 부정한다. 동시에 유럽 침략자들이 진짜 인디언이라고 부르며, 함부로 가두고 상상하는 이국적인(그래서 '비정상'으로 여겨지는) 타자로서의 인디언 이미지를 조롱한다. 그는 이 자화상에서 현재의 미국 원주민이란 여러 인종과 문화가 뒤섞인 혼종적 존재라는 것을 강조한다. 백인들이 허락하고 대상화하는 뻔한 원주민의 굴레에서 벗어나 개별적인 개성을 가진 개인으로 서겠다는 의지를 드러낸다. 더럼의 2006년 자화상들도 같은 맥락에서 읽을 수 있다.

작가는 〈나의 석상인 척하는 자화상 Self-Portrait Pretending to Be a Stone Statue of Myself〉(2006)이라는 제목으로, 돌로 자신의 얼굴을 가린 채 사진을 찍었다. 파트너이자 예술가인 마리아 테레자 아

지미 더럼

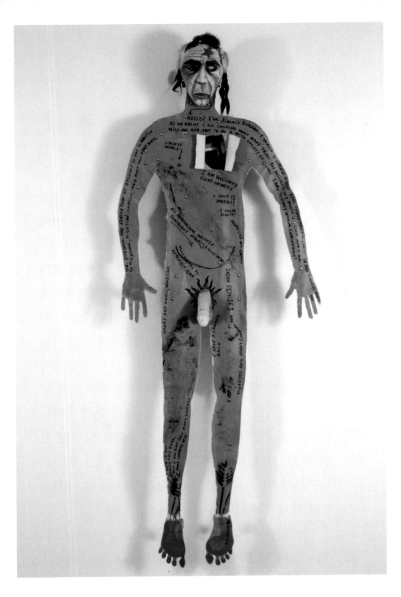

지미 더럼, 〈자화상 Self-portrait〉, 1986

돌로 구분을 부수고

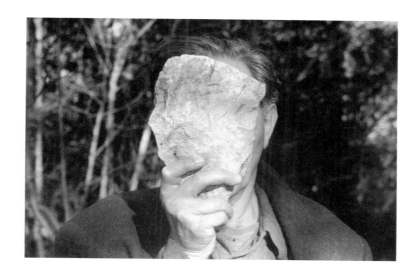

지미 더럼, ⟨나의 석상인 척하는 자화상 Self-Portrait Pretending to Be a Stone Statue of Myself⟩, 2006

지미 더럼

우베스를 연상시키는 가면을 쓰고 찍은 사진도 있다(〈마리아 테레자 아우베스인 척하는 자화상 Self-Portrait Pretending to Be Maria Thereza Alves〉(2006)). 재밌게도 이 다양한 자화상들에서 하나의 일관된 지미 더럼은 찾을 수 없다. 작가가 그린 자신의 모습은 뒤섞인 인종이기도 하며 오해받는 인디언의 이미지이기도 하고 그저 돌일 뿐이거나, 심지어 다른 성별의 사람이기도 하다. 작가는 순수한 미국 원주민이라고 주장하기는커녕, 매번 새로운 잡종으로 변신한다. 지미 더럼은 자신을 고정된 하나의 주체와 정체성으로 표현하는 것을 기꺼이 거부한다. 다 같은 인디언에 스스로를 가두지 않고 입체적인 개인으로 한껏 반짝인다.

　　더럼의 작품 중에는 눈과 입이 그려진 큰 바위로 자동차를 폭삭 찌그러트린 정물화 시리즈가 있다. 익살스러워 보이는 작업이지만, 그것이 가리키는 것은 가볍지 않다. 이 설치 작품에서 아래에 깔린 자동차는 기술과 문명을 상징한다. 따라서 얼굴의 꼴을 한 돌이 자동차를 짓누르고 있는 형상은 닫힌 이성과 논리 따위는 열린 자연의 발밑에 두겠다는 의미라고 볼 수 있다. 합리적이고 효율적이라는 핑계로 행해지는 모든 계산적이고 권력 중심적인 질서에 동의하지 않겠다는 뜻이다. 자동차와 바위가 희극적으로 충돌하는 그 지점에서, 경직된 이성적 개념과 구조가 와장창 내려앉는 바로 그 통쾌한 지점에서, 작가의 한결같은 목소리가 다시 굵게 울린

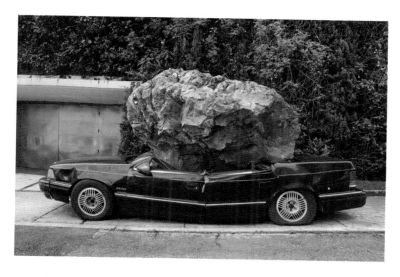

지미 더럼, 〈X이틀*과 영혼 Xitle and Spirit〉, 2007。

*　　지미 더럼은 Title의 첫 자 T를 X로 바꿔 표기했다. 기존의 제목이나 명칭으로 대상을 분류하고 구분하는 게 아니라, 반대로 그것을 부정하고 깨트리겠다는 작가의 일관성 있는 태도를 읽을 수 있다。

지미 더럼

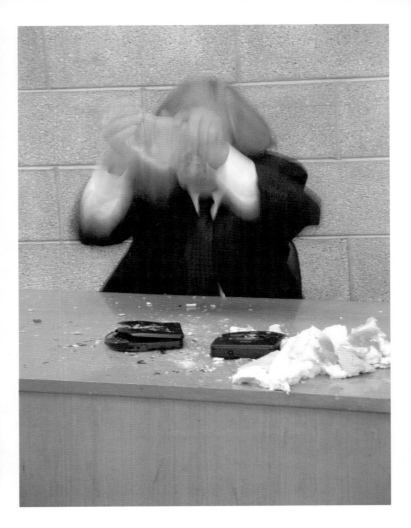

지미 더럼, 〈스매싱 Smashing〉, 2004
관객이 사물들을 가져오면, 지미 더럼이 그것들을 부수
고 확인 문서를 주는 퍼포먼스

돌로 구분을 부수고

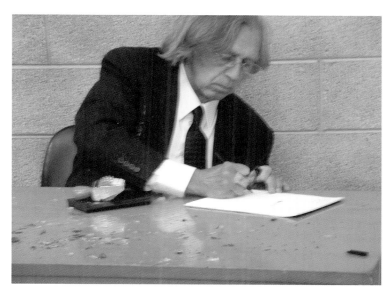

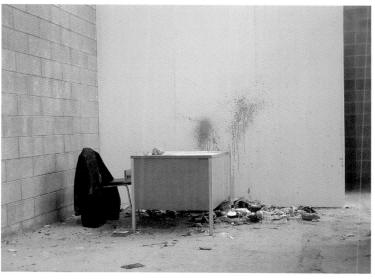

지미 더럼

다. 기존의 원칙과 기준들을 구겨버리고, 혼종의 분열증적 개별 정체성을 추구하겠다는 굳건한 선언이 들린다. 그런 더럼에게 그가 진짜인지 정말 순수한 인디언 혈통인지를 묻는 것은 아무래도 부질없는 일인 듯하다.

레슬리 마먼 실코(Leslie Marmon Silko)의 《의식 Ceremony》은 푸에블로 인디언 청년 타요의 갈등과 방황을 그린 미국 소설이다. 초록색 눈을 가진 백인 혼혈 인디언인 주인공 타요는 미국을 위해 2차 세계대전에 참전했던 트라우마에 시달린다. 백인 학교를 다녔고 미국을 위해 싸웠지만, 백인 사회에 소속감을 갖지 못한다. 온전한 인디언 혈통이 아니기 때문에 인디언 사회에서도 제대로 뿌리 내릴 수 없다. 방황하던 주인공은 상처 입은 영혼을 회복하기 위해 치료사를 찾는다. 그러나 보호구역 바깥의 세상을 모르는 인디언 전통 치료사는 타요를 돕는 데 실패한다. 주인공은 결국 인디언 사회에서 인정받지 못하던 멕시칸 혼혈 치료사의 치유 의식을 통해 자신의 정체성과 삶의 방향을 찾게 된다. 《의식》은 일관성 있게 순수함을 벗어난다. 글을 쓴 작가가 푸에블로 인디언과 멕시코계 미국인 혼혈인 데다, 소설 형식 자체도 서양의 내러티브 플롯 안에 인디언 전통의 신화와 이야기들이 결합된 이중구조로 짜여있다. 주인공 역시 혼혈이고 그의 삶은 인디언 거주지의 안과 밖 양쪽에 걸쳐있다. 대대로 내려오는 진짜 전통 치료사는 별 볼일 없고, 현대 세상에 물든 잡종 치료사의 의식이 더 잘

돌로 구분을 부수고

작동한다. 이 소설에서는 순수한 것은 고장 나거나 아픈 것이고, 섞인 것이 오히려 세계를 구성하며 그것을 앞으로 움직이게 만든다. 현대 미국 원주민들의 심리와 상태를 현실적으로 담아냈다는 호평을 받는 이 소설이 지미 더럼의 정체성처럼 불순함과 변화를 강조한다는 사실이 흥미롭다. 가짜로 의심받는 더럼의 생각이 가장 인디언다운 소설의 세계관과 맞닿아 있다는 점이 역설적이다.

원주민으로 등록되어야 하는 사람들은 미대륙의 원래 주민으로, 처음부터 미국인이었다. 그런데 유럽 침략자들이 들어와 그 자리를 차지하고 역으로 원주민들에게는 진짜임을 증명하라고 요구하는 상황이다. 지미 더럼은 이 모순적인 폭력에 동의하지 않고, 새로운 방향을 짚는다. 자신의 작품 속 인디언 형상에서 원주민의 혈통과 정통성에 대한 일방적인 환상을 덜어내고, 복잡하고 다채로운 개인의 정체성과 다름에 대한 유연한 이해를 담는다. 그 새로운 비움과 채움의 끝에 구분과 분류로 나뉘는 우리와 저들이 아닌, 각각 다른 나(I)들이 가깝게 뒤엉켜 살아갈 미래를 얘기한다.

기존의 권위적인 구분을 큰 돌로 부숴버리고 나면, 완전한 것과 순수한 것이라고는 아무것도 남지 않는다. 고루한 정의를 깨버리면 흐릿했던 것이 선명하게 보인다. 개인의 정체성은 태어날 때부터 피에 새겨지거나, 힘센 자가 멋대로 정해놓은 대로 굳어지는 것이 아니라, 주변과의 관계와 사회적 맥락 속에서 항상 변하는 것이

라는 사실이 또렷해진다. 누구든 하나의 같은 좌표에 계속 정착하는 것은 불가능하며, 다른 이가 정해준 자리에 계속 머물 이유도 없다는 의미다. 모두가 끊임없이 자리를 바꾸며 이동하기 때문에, 어느 때는 남의 좌표와 겹쳐지기도 하고, 또 어느 때는 완전히 어긋날 수밖에 없다. 그러니 타인을 동일한 기준으로 함부로 재단하고 판단하려는 시도는 항상 틀리다. 누군가에게 인디언다운 자질을 요청하거나, 저개발 국가 출신이나 아시아인의 덕목을 기대하는 것은 시시하다. 부지런히 위치를 옮겨 다니며 서로의 신발을 자주 바꿔 신을 때, 세상은 더 넓게 회전한다. 낡고 작아진 신발 안에 남의 얼굴과 목소리를 구겨 넣을 필요도 없고, 다른 이의 신발을 빼앗기 위해 험악하게 굴 이유도 없다. 여러 개의 신발 중에 하나만 보고 상대를 오해할 까닭은 더더욱 없다.

돌로 구분을 부수고

빛의 상상력으로 이야기를 말할 때
주마나 에밀 아부드

● 　　미국 원주민 소설가 레슬리 마먼 실코의《의식》
에서는 이야기의 역할이 중요하다. 여기서 이야기란 소
설 등을 구성하는 기술로서의 내러티브를 말하는 것이
아니라 미국 인디언들의 신화나 전설, 민담 같은 '원래
의' 이야기를 의미한다. 작가는 현재의 인디언들을 예전
의 이야기와 연결시킨다. 소설 속 원주민 주인공이 경
험하는 갈등과 방황은 예전의 인디언 전통 이야기에 이
미 쓰여있다. 오래된 설화에서 옥수수 어머니는, 인디언
으로서의 신념과 책임감을 잃어버린 아들들에게 분노해
가난과 가뭄이라는 벌을 내린다. 그 어머니의 노여움이
현재 인디언들이 형벌 같은 어려움을 겪는 원인이다. 따
라서 지금의 문제를 해결하기 위해서는 인디언으로서의
정체성을 회복하고 옥수수 어머니와 화해해야 한다. 미
국 원주민들의 깊은 시름은 이야기 세계의 힘을 믿을 때
치유될 수 있다.

　　미술작가 주마나 에밀 아부드(Jumana Emil
Abboud, 1971~)도 작업에서 이야기를 불러낸다.
2002년 비디오 작업 〈귀환 al-Awda (The Return)〉
에서 아부드는 빵을 조금씩 떼어 땅에 던지며 숲을 통과
한다. 작가는 독일 그림 형제의《헨젤과 그레텔》의 한
장면을 빌려온 이 퍼포먼스 비디오를 전시장에서 반복
상영한다. 계속 돌아가는 영상 속에서 숲길은 끝없이 이
어지고, 빵부스러기만 길게 흔적을 남긴다. 레몬을 몰
래 옮기는 작업도 있다. 〈레몬 밀반입하기 Smuggling

주마나 에밀 아부드, 〈귀환 al-Awda (The Return)〉,
2002

주마나 에밀 아부드, 〈레몬 밀반입하기 Smuggling Lemon〉, 2006

빛의 상상력으로 이야기를 말할 때

주마나 에밀 아부드, ⟨석류 The Pomegranate⟩,
2005

주마나 에밀 아부드

Lemon〉(2006)에서 작가는 허리춤에 찬 주머니에 레몬을 여러 개 넣고 국경을 넘는다. 노란 레몬과 함께 검문소를 통과해 여행을 한다니 동화 같다. 2005년 비디오 〈석류 The Pomegranate〉에서는 빨간 석류가 나온다. 아부드는 빈 석류 껍질에 과육 알갱이를 다시 꽂아 넣는다. 보석 같은 석류 알갱이들이 거꾸로 차오르는 것이, 아이들의 그림책처럼 어여쁘다.

그런데 주마나 에밀 아부드의 이야기들은 실제 세계로 들어오면 그 의미의 문이 다른 쪽으로 열린다. 아부드는 예루살렘에 사는 팔레스타인 작가다. 여덟 살까지 캐나다에 살다가 부모님과 함께 다시 고향으로 돌아왔다. 고향이라고 하지만 더 이상 예전의 그 집이 아니다. 이스라엘과의 영토 분쟁으로 땅은 쪼개지고 마을은 초토화됐다. 팔레스타인인들은 지금도 이스라엘을 향해 방화 풍선을 날리고 있고, 이스라엘은 여전히 가자지구에 대한 공습을 멈추지 않고 있다. 이스라엘에 의해 쫓겨난 팔레스타인 사람들에게 안전하고 평화로웠던 고향은 이제 남아있지 않다.

팔레스타인의 이러한 역사적, 정치적 상황은 주마나 에밀 아부드의 작업을 새롭게 푸는 열쇠가 된다. 빵 조각을 남겨서 집으로 가는 길을 표시하는 퍼포먼스는 빼앗긴 고향으로 돌아가겠다는 작가의 의지를 표현하는 것으로 해석할 수 있다. 적막한 숲은 무섭고, 새들이 빵 조각을 먹어 치워 길을 잃어버리기 십상이지만,

아부드는 멈추지 않는다. 마녀를 물리치고 집으로 돌아가고 싶은 마음을 꿋꿋이 보여준다. 아부드의 제스처는 한없이 연약해서 비정한 현실과 대비를 이룬다. 그 차이가 큰 만큼, 팔레스타인의 상실감과 비애는 더 아프게 드러난다. 레몬을 옮기는 작업도 그저 아름다운 동화가 아니다. 아부드는 이스라엘에 있는 레몬 나무의 레몬들을 팔레스타인의 수도 라말라로 옮긴다. 덜컹대는 버스를 타고, 또 한참을 걸어서 높은 벽으로 둘러싸인 길을 지나, 군인과 철문으로 꽉 막힌 검문소를 겨우 통과한다. 작가는 애써 도착한 가자지구 안의 폐허에 레몬들을 내려놓고 다시 예루살렘으로 돌아간다. 아부드가 꼭 쥐고 나르는 레몬은 노랗고 예쁜데, 주변의 풍경은 삭막하기 그지없다. 고향을 향한 길고 지난한 여정에 묻어나는 작가의 노오란 소진이 안타깝다. 다시 읽으면, 석류 작업역시 더 이상 예쁘지만은 않다. 석류 과육을 하나하나제자리로 넣는 행위에는 원래의 장소로 돌아가고 싶다는 작가의 강박적 열망이 들어있다. 지루하고 공허한 과정이지만, 아부드는 끝까지 모든 석류알을 되돌려 놓는다. 석류 과즙이 팔레스타인 사람들의 피와 눈물처럼 줄줄 흐르며 작가의 손을 벌겋게 물들인다.

주마나 에밀 아부드는 팔레스타인 구전 민담과 설화를 바탕으로도 작업을 만들었다. 〈마스커네 (거주자들) Maskouneh (Inhabited)〉(2017) 작업에서 아부드는 팔레스타인의 전통 이야기와 민속학자인 타우

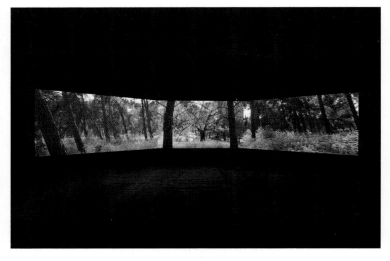

주마나 에밀 아부드, 〈마스커네 (거주자들) Maskouneh
(Inhabited)〉, 2017
아래는 작가가 샘과 하천을 찾아다니며 찍은 비디오 설치
전경

빛의 상상력으로 이야기를 말할 때

픽 카나안(Tawfiq Canaan) 박사의 1922년 연구 〈팔레스타인의 귀신들린 샘들과 물의 괴물들 Haunted Springs and Water Demons in Palestine〉에 나오는 샘과 하천들을 찾아다닌다. 지도에 굳이 표기되어 있지 않은 장소들까지 영상에 담고 그곳에 얽힌 이야기를 그림으로 그리면서, 작가는 팔레스타인의 과거를 더듬으며 현재를 걷는다. 이야기에 나오는 시내는 여전히 흐르고 샘 주변의 풀과 들꽃들도 아직 바람에 흔들리지만, 그곳은 더 이상 예전의 장소가 아니다. 이미 이스라엘의 풍경이 되어 원래의 것들을 잃어버렸다. 사람들은 떠났고, 귀신과 괴물의 흔적도 찾을 수 없다. 아부드는 그 텅 빈 고향에 떠도는 이야기를 다시 불러온다. 옛날의 얼룩들을 하나하나 문지르면서, 막히지 않고 다시 흐르는 팔레스타인의 미래를 상상한다. 가족들이 모이고 끊어진 이야기를 계속 이어갈 수 있는 맑은 그날을 기대한다.

아부드는 총을 들고 싸우거나 팔레스타인의 비극에 대해 직접적으로 외치는 대신, 상상의 언어들로 딱딱해지고 무뎌진 사람들의 마음을 두드린다. 핏빛 현실을 친숙한 이야기에 빗대어 부드럽게 읊어줌으로써, 멀리 있는 것 같았던 그들의 비극을 우리 쪽으로 좀 더 가깝게 옮겨놓는다. 모든 인물이 검고 사악한 마법에서 벗어나 무사히 귀가할 수 있기를 한마음으로 바라고, 황폐한 풍경에서 다시 풀이 자라고 죽어가던 레몬 나무에 새 열매가 달리기를 다 같이 희망하게 만든다. 작가는 그렇

주마나 에밀 아부드

게 자신의 이야기를 들려주면서, 실제의 세계에서 함께 크게 소리 내어 읽을 것을 요청한다. 고향을 찾아가는 인물들의 길고 고단한 여정을 낭독하는 작가의 담담하고 차분한 목소리는, 그 어떤 분노의 구호보다 결코 약하지 않다.

미국 인디언들에게도 그렇듯이, 팔레스타인 사람들에게도 이야기는 중요하다. 그것은 한낱 꿈같은 환상이 아니라, 자기 것을 빼앗긴 이들에게 잘려 나간 삶을 되찾기 위한 의미 있는 단초로 작동한다. 정체성과 뿌리에 대한 기억을 환기시키는 지도이자, 풍요로운 땅과 푸르른 고향으로 돌아가기 위해 필요한 경전의 역할을 한다. 길을 찾는 방법이 적혀있는 그 비서(秘書)의 첫 장에는, 세상의 움직임에 대한 너른 이해와 다른 생명과 비생명에 대한 긴밀한 교감과 존중이 제일 먼저 나온다. 현실에서는 자꾸만 희미해져 가는 가치들이다. 아직 이야기의 힘을 믿었던 시대에는 '동물과 인간은 서로의 말을 알아듣고, 들판의 풀이 세상의 흐름에 관여하며, 작은 거미의 마음과 우주의 순환 원리가 일치했다.' 폭력이나 착취, 수탈 같은 나쁜 마귀가 끼어들 자리가 없던 때였다. 따라서 어두운 힘의 손아귀에서 벗어나 밝은 길을 다시 찾기 위해서는 빛의 상상력으로 자꾸 이야기를 말할 수 있어야 한다. 이기심과 어리석음에 막혀 쓸 수 없었던 우리의 페이지를 환한 이야기로 다시 채워야 한다. 길을 잃은 이들이 생명으로 가득한 평화로운 고향으

로 돌아가고, 아무도 못된 힘을 써서 이웃의 목숨과 터전을 빼앗지 않는 전개로 말이다. 작은 마음들이 각기 다른 큰 줄기를 만들고, 모두의 목소리가 잘 들리는 그런 결말로 말이다.

주마나 에밀 아부드

돼지는 잘 살기 위해 태어났을 뿐

조은지

● 　　조카가 좀 더 어렸을 때 이야기 동화책을 같이 읽곤 했다. 책 말미에는 이야기가 주는 교훈을 물어보는 코너가 꼭 있었는데 우리의 독서에서는 항상 이 부분이 난제였다. 이런 식이다. 자신이 인간의 자식이라는 사람의 말을 믿고 그의 어머니에게 극진한 효도만 하다 죽은 호랑이의 이야기를 같이 읽는다. 책을 다 읽고 교훈을 물어보면 조카는 엉뚱한 대답을 한다. 사람이 거짓말로 호랑이의 일생을 망쳐버려 호랑이가 너무 딱하게 됐으니, 거짓말을 하지 말라는 게 이야기의 교훈이란다. '효도'라는 대답을 기대하긴 했지만 어쩐지 더 설득력이 있다. 《아기 돼지 삼 형제》를 같이 읽고 나서도 조카는 어김없이 삐딱하게 말한다. 늑대가 어린 돼지를 잡아먹는 잔인한 이야기에 무슨 교훈 따위가 있다는 건지 모르겠단다. 내가 집이라도 튼튼하게 지으라는 소리 아니겠냐고 말하자, 조카는 집은 집 짓는 아저씨들이 짓는데 왜 그런 것을 배워야 하냐고 되묻는다. 말이 된다. 조카는 "이모, 세상에는 교훈이 없는 이야기도 많아"라고 강조하며, 뭘 좀 아는 눈빛으로 나를 쳐다보곤 했다.

　　조카가 이야기를 마음대로 해석하는 것이 꽤 기특했다. 특히, 동물에 대한 연민을 가지고 텍스트를 멋대로 통과하는 태도가 좋았다. 항상 정해진 답을 맞히려고 했기 때문에 나는 정작 잊어버리고 있었던 생각들이다. 호랑이의 입장은 상상하지 못하고 효도를 하는 사람이 되자고 외웠고, 돼지들의 비극을 보지 못한 채 준비

성을 갖춘 인간이 되겠다고 그대로 받아 적었다. 이야기 속 동물들의 상처와 죽음은 알아채지 못하고 인간 중심의 위계질서와 실용적이라고 믿어지는 가치들을 수동적으로 주입받았다. 그런데 동물들의 입장은 차치하고, 기존의 사회 규칙에 복종하고 더 높은 생산력을 위한 근면성을 키우겠다고 읽는 것은 단지 이야기를 둘러싼 상황만은 아니다. 실제 세계에서도 인간은 대부분 동물의 어려움을 보지 못하고 지나친다. 아니, 안 보이는 척 외면한다.

한국의 미술가 조은지(1973~)는 우리가 눈 감아버린 동물들을 작업 속에 담는다. 퍼포먼스 〈개농장 콘서트〉에서 작가는 개 농장의 뜬장 위에 갇혀있는 개들 앞에서 노래를 부른다. 2004년 복날 하루 전날과 2005년 설날에, 작가는 잘 차려입고 개들에게 〈백만 송이 장미〉를 불러준다. "미워하는 마음 없이 아낌없이 사랑을 주기만 할 때 그 별나라로 갈 수 있다네"라고 작가가 노래하면, 개들은 목청껏 따라 짖는다. 사랑은커녕, 생명으로서 한 번도 존중받아 본 적 없는 개들의 구슬픈 울부짖음이 너무 미안하다.

2018년 〈봄을 위한 목욕〉에서 작가는 식용 목적으로 도살될 예정인 소를 목욕시켜 준다. 소는 자신의 몸에 붙은 오물이 씻겨나가는 것을 물끄러미 쳐다본다. 소의 그 크고 맑은 눈이 마음 아파서 퍼포먼스 영상을 끝까지 보는 것이 쉽지 않다. 〈개농장 콘서트〉는 조은지

조은지

조은지, 〈개농장 콘서트〉, 2004~2005

돼지는 잘 살기 위해 태어났을 뿐

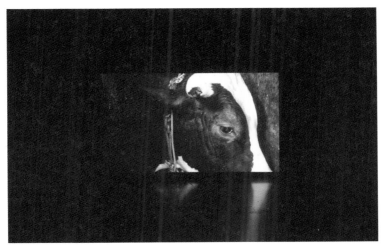

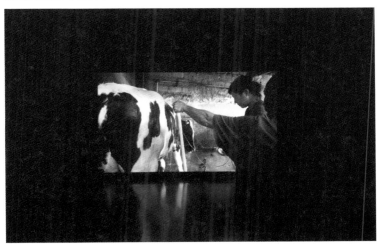

조은지, 〈봄을 위한 목욕〉, 2018

조은지

작가가 누렁이 살리기 운동본부에서 활동하던 때 만들었던 작업이고, 작가는 고기를 먹지 않는 채식주의자다. 착취당하는 생명을 돕고자 하는 삶의 실천은 작업으로 옮겨져, 동물을 위한 노래와 목욕이라는 시적인 의식으로 이어진다.

요즘 우리는 자주 인류세를 말한다. 인간의 힘과 권력에 대한 오만함마저 느껴지는 이 용어는 1980년대에 생물학자 유진 F. 스토머(Eugene F. Stoermer) 박사가 처음 사용했고, 2000년 네덜란드 기후학자 파울 크뤼천(Paul Crutzen)에 의해 더 적극적으로 쓰이기 시작했다. 인류세는 인류가 지구의 나머지 종들을 멸종시키는 위기의 지질시대를 지칭하는 표현으로, 매우 절망적이고 공포스러운 단어다. 인류세를 지나고 있는 지구에서, 척추동물은 인간이 30퍼센트, 소, 닭, 돼지가 67퍼센트의 중량을 차지한다고 한다. 야생동물은 3퍼센트 남짓에 불과하다. 인간의 활동이 만들어낸 불편한 생명 비율이다. 이 땅에서 가장 많이 살아남은 소와 닭, 돼지는 사람이 먹기 위해 사육하는 동물들이다. 이 종들은 짧은 평생을 감옥 같은 축사에 갇혀서 살다가 도축된다. 그나마도 요새는 전염병으로 인해 더 쉬이 죽고 아무렇게나 생매장당한다. 2008년 한국에서 조류독감이 유행할 때, 닭 천만 마리가 살처분됐다. 2010년 구제역과 2019년 돼지열병이 퍼졌을 때, 돼지 수십만 마리를 예방적 차원에서 처분했다. '처분'이라

돼지는 잘 살기 위해 태어났을 뿐

는 말은 사실 매우 비겁하다. 사실대로 말하면, 우리는 동물들을 그냥 산 채로 땅에 묻어버렸다. 살고 싶다고 아우성치는 닭과 돼지 위에 다시 닭과 돼지를 던져 넣고, 그 지옥 같은 비명이 새어나가기 전에 또 다른 닭과 돼지를 쌓아 올렸다.

　　조은지는 〈변신_돈지 스코어〉(2011)에서 그 비극을 온몸으로 증언한다. 작가는 구제역 돼지 매몰지로 추정되는 파주의 한 지역에서 흙을 가져와 돼지기름과 섞어서 벽에 던지는 퍼포먼스를 했다. 작가가 힘껏 던지는 흙덩어리들은 철퍽철퍽 소리를 내며 벽에 흔적을 남긴다. 작가의 손에 들린 흙의 성분에, 그리고 우리가 서 있는 땅의 역사에 죽음이 가득하다. 깨끗한 땅도 한 번 제대로 밟아보지 못하고, 그 아래 산 채로 묻힌 생명들이 '흙흙' 흐느끼며 벽을 친다. 우리가 보고 싶지 않다며 흙으로 덮어버린 생명들이 전시장의 흰 벽에 묵직한 얼룩으로 맺힌다. 애써 듣지 않으려 했던 돼지들의 울부짖음이, 칼날이 되어 우리의 마음을 벤다.

　　조은지는 퍼포먼스가 끝난 흔적 옆에 시를 남겼다. 이 시에서 '꼭짓점'이란 작가 자신이 다른 생명과 만나는 지점이 아닐까 추측해본다. 다른 생명의 고통을 체화하며 공감하려고 하는 용기 있는 순간이 아닐까 생각해본다.

조은지, 〈변신 _ 돈지 스코어〉, 2011

돼지는 잘 살기 위해 태어났을 뿐

1.

‘이때’라는 확신이 드는 순간
자신의 꼭짓점을 낚아챈다.
그 순간을 정확하게 낚아채기 위해서는
눈을 크게 뜨고
머릿속을 하얗게 비운다.
눈을 감아선 안 될 것이다.
눈물이 날지도 모르지만
순간을 위해서는 참기로 한다.
눈을 더 크게 더 크게 뜨며
자신의 꼭짓점을 낚아챈다.
(빠르기는 Molto Presto!)

사육 비용을 아끼기 위해 돼지에게 돼지고기가 섞인 음식 찌꺼기를 사료로 줬고, 돼지들은 병에 걸렸다. 더 많은 고기를 얻기 위해 좁디좁은 공간에서 항생제를 주사해가며 돼지들을 억지로 살찌웠고, 그 결과 돼지들은 시름시름 앓다 죽어갔다. 병이 돌자, 처리비를 절약해 손실을 최소화하기 위해 돼지들을 치료해주지 않고 바로 생매장해버렸다. 인간이 앞세우는 돈의 논리 앞에, 돼지들은 고통 없이 죽을 권리조차 갖지 못했다. 더 많은 것을 더 빠르게 얻겠다며 우리는 다른 생명을 학대하고 착취해왔다. 폭력과 수탈을 효율성과 실용성이라는 핑계로 덮고, 인류 발전과 문명 승리로 포장해가며 온 지구

조은지

를 초토화시켰다. 그리고 이 모든 것을 못 본 척했다.

눈을 감고 귀를 막고 있는 동안 땅에 묻은 돼지의 침출수가 흘러나왔다. 우리가 마시는 물의 상수원인 임진강에서 16킬로밖에 떨어지지 않은 연천의 흙에 죽은 돼지들의 붉은 피가 비쳤다. 그 뉴스를 본 날 조은지 작가를 만났더랬다. 돼지는 인간이 얼마나 어리석은지를 가르쳐주려고 이 세상에 온 거 같다는 나의 한탄에, 조은지 작가는 "돼지는 그냥 잘 살려고 태어났지, 인간을 위해 뭘 하러 온 것이 아니다"라고 답했다. 부끄럽게도 나는 여전히 인간 중심의 잘못된 교훈을 읊조리고 있었다. 맞다. 돼지는 당연히 우리를 위해 태어나지 않았다. 하나의 생명으로서 흠뻑 살면서 행복을 느끼기 위해 태어났을 뿐이다.

나는 돼지가 살아있는 동안 건강하고 안전하게 지낼 수 있기를 바란다. 죽을 때에도 고통을 최대한 덜 느낄 수 있었으면 좋겠다. 인간을 포함한 지구의 모든 생명과 비생명의 비극 앞에서, 누구도 더 이상 능률과 수익을 먼저 계산하지 않았으면 한다. 이것은 단지 돼지만을 위한 바람이 아니다. 돼지와 같은 물을 마시며 같은 땅에 사는 당신과 나를 위한 소망이다. 모두 같이 멸망의 끝을 향해 달리지 않았으면 하는 염원에서 나온 생각이다. 돼지를 보면서 배운 교훈이 아니라, 아슬아슬한 우리를 돌아보면서 곱씹은 비릿한 반성이다.

돼지는 잘 살기 위해 태어났을 뿐

원숭이의 눈에 신성(神聖)이

피에르 위그

● 돼지꼬리원숭이라는 원숭이 종류가 있다. 미얀마나 인도네시아 등지의 동남아시아 지역에 사는 원숭이인데, 꼬리가 짧고 뭉툭하다. 꼬리의 크기가 좀 작은 감은 있지만 딱히 돼지의 것이 연상되는 모양은 아니다. 돼지와 특히 더 가까운 종도 아닐 텐데, 원숭이임에도 돼지라는 글자가 들어간 이름을 가지고 있다. 센트럴워싱턴대학의 조교수 제시카 메이휴(Jessica A. Mayhew)에 따르면, 지구에는 총 334종류의 원숭이가 산다고 한다. 이들은 주로 서식 지역이나 신체적 특징에 따라 다른 호칭으로 분류된다. 300종이 넘는 개체에 각기 다른 이름을 붙여주는 일이 절대 만만하지 않았겠지만, 놀랍게도 많은 원숭이들이 자주 다른 동물의 이름으로 불린다. 돼지꼬리원숭이, 여우원숭이, 갈색거미원숭이, 검은다람쥐원숭이, 개코원숭이, 사자원숭이, 올빼미원숭이 등등. 인간이 예상했던 것보다 더 많은 원숭이들이 계속 새로 나타났거나, 차분히 이름을 지어주려던 차에 원숭이들이 재빠르게 도망가버렸던 것은 아닐까 싶기도 한데, 어쨌든 원숭이의 입장과 의견을 충분히 반영한 작명은 아닌 것 같다. 자신은 무려 원숭이인데 딱히 친하거나 좋아하지도 않는 다른 동물의 이름으로 불리는 것에 기분이 나쁠 수도 있겠다. 아니면, 원숭이는 우리가 부르는 호칭을 전혀 신경 쓰지 않을지도 모르겠다. 그깟 이름 따위는 한낱 인간이 일방적으로 갖다 붙인 것일 뿐, 이 아름다운 동물들은 자신들만 아는 훨씬 근사

원숭이의 눈에 신성(神聖)이

한 이름을 가지고 있거나, 명칭이 아닌 더 빛나는 방법으로 서로를 구분하고 알아보고 있을 것도 같다. 우리는 원숭이의 속사정을 전혀 알 길이 없다.

〈무제(인간 가면) Untitled(Human Mask)〉는 프랑스 미술가 피에르 위그(Pierre Huyghe, 1962~)가 2014년에 제작한 비디오 작업이다. 19분 길이의 이 영상에는 하얀 가면을 쓴 인물이 나온다. 유니폼을 입은 등장인물이 빈 곳을 서성이며 물건을 옮기기도 하고, 앉아서 다른 곳을 물끄러미 응시하거나 생각에 잠긴 듯한 동작을 하기도 한다. 긴 갈색 가발에 선이 고운 일본 전통 가면을 쓴 모습이 우아해 보이면서도 쉽게 형용하기 힘든 묘한 감정을 불러일으킨다. 어쩐지 외로운 것 같다고 느끼며 배우의 조용한 움직임을 보고 있노라면, 무엇인가 잘못됐다는 것을 깨닫게 된다. 영상 속 인물의 동작이 자연스럽지 않고 균형이 맞지 않는다. 몸집은 너무 작은 반면, 보폭이 몸에 비해 크고 흔들림이 많다. 게다가 복장 밖으로 나온 가는 팔다리는 털로 뒤덮여있다. 화면에 등장하는 배우는 사람이 아니다. 사람의 가면을 쓴 원숭이다.

피에르 위그의 〈무제(인간 가면)〉는 2011년 원자력 발전소 사고가 있었던 후쿠시마 근방의 거리 풍경을 높은 곳에서 훑는 장면에서 시작한다. 영상은 남겨진 건물들 사이의 한 식당 안으로 연결되고, 이내 사람의 옷을 입고 가면을 쓰고 있는 원숭이가 등장한다. 위그는

피에르 위그

피에르 위그, 〈무제(인간 가면) Untitled(Human
Mask)〉, 2014

원숭이의 눈에 신성(神聖)이

실제 일본의 한 레스토랑에서 홍보의 목적으로 서빙에 동원됐던 원숭이를 캐스팅했다. 모든 사람이 떠나고, 생명의 흔적이라고는 벌레와 구더기 정도밖에 남지 않은 빈 식당 안에서, 혼자 남은 원숭이가 훈련된 동작을 반복한다. 식당 종업원을 흉내 내거나, 냅킨이나 병을 가져다 놓으며 재주를 부린다. 원숭이는 여전한데, 세상은 예전 같지 않다. 테이블은 비어있고 손님은 아무도 없다. 더러운 식기와 썩은 쓰레기, 그리고 뿌연 먼지만이 식당을 가득 채울 뿐이다. 원숭이는 가면 사이로 언뜻 보이는 까만 눈을 연신 끔뻑거리며, 이 모든 것을 조용히 바라본다.

거대한 재해의 잔해 더미에 남겨진 원숭이라니, 인류 멸망 끝에 영장류만 살아남는 몇몇 미국 영화가 떠오른다. 할리우드 SF영화에서는 언제나 인류의 위기를 인간 중심의 휴머니즘적 접근을 통해 쉽게 해결해버린다. 하지만 피에르 위그의 작품에는 스펙터클한 종말 영화의 그 익숙한 구조가 없다. 인간의 욕심과 어리석음이 불러온 재난과 남겨진 동물이라는 요소는 비슷한데, 원숭이의 눈빛이 전혀 다르다. 공상과학 영화에서 원숭이는 대부분 예상대로 반항하다가 결국은 인간에게 순종한다. 잠시 화난 듯해도, 이들은 여전히 연민이 느껴지는 순진무구한 동물로 남는다. 위그의 원숭이는 그렇지 않다. 저 아래가 아니라 인간과 같은 위치에서 우리를 반사한다. 내가 자연을 구경하듯이 원숭이도 나를 찬찬

히 응시한다. 인간과 닮은 동물의 그 묵직한 안광이 너무 낯설어서 가슴이 철렁 내려앉는다.

작가의 의도를 좀 더 섬세하게 이해하기 위해 피에르 위그의 다른 작품을 살펴볼 필요가 있다. 〈경작되지 않은 Untilled〉은 위그가 2012년 독일 카셀 도큐멘타13에서 발표한 작업이다. 위그는 이 작품을 실내 전시장이 아닌 야외 공원에 설치했다. 포장되지 않은 흙길을 헤치고 전시 장소에 도착하면, 관객들은 벌집을 뒤집어쓰고 있는 낡은 조각상을 볼 수 있다. 이 조각상이 위그의 작품인가 싶어서 들여다보지만 확실하지 않다. 조각상 위로 벌이 이룬 생태 구조가 제법 '자연적'이다. 좀 더 '미술 같은 것'을 찾아보기 위해 두리번거리다 보면, 비료 더미나 이끼 등이 떠다니는 물웅덩이, 웃자란 잡초와 식물들을 발견할 수 있다. 넘어진 나무나 남은 공사 자재 같은 것들도 눈에 띈다. 어슬렁거리는 하얀 개도 한 마리 있다. 큰 나무에 붙어있는 개미집이 징그럽고, 벌이 날아다니는 것이 불편하다. 그래도 미술을 보겠다고 다시 집중하면 새로운 것들이 보이기 시작한다.

개의 오른쪽 앞다리가 분홍색으로 칠해져있고, 쌓여있는 자재들의 배열에도 나름의 규칙이 있다. 벌집이 조각상과 만들어내는 균형도 심상치 않다. 돌, 풀, 나무, 개미, 벌, 개까지, 모든 것이 마냥 자연스럽지만은 않다. 피에르 위그 작업의 핵심은 관객이 이 자연스러움을 의심하는 데서 생긴다. 작가의 의도적인 미학적 배치가

원숭이의 눈에 신성(神聖)이

피에르 위그, 〈경작되지 않은 Untilled〉, 2012

피에르 위그

유기적 생명체들의 아름다운 성장과 뒤섞여, 어디서부터가 예술이고 어디까지가 자연인지 그 경계가 모호하다. 이 혼란스러운 현장에서, 관객은 이쪽과 저쪽을 임의적이고 변덕스러운 기준으로 나눠보고 모아본다. 아까는 자연이었던 것을 지금은 예술로 바라본다. 지금은 예술인 듯하지만, 좀 지난 후에는 자연이었던 것 같다고 생각한다. 인간은 과연, 자연을 제멋대로 규정한다.

피에르 위그의 예술적 생태계 앞에서 관객은 겸손해질 수밖에 없다. 자연이 예술보다 덜 아름답지 않고 예술이 자연보다 더 구성적이지 않기 때문이다. 자연과 문명, 자연과 예술이라는 인간 중심의 이분법적인 분류가 형편없이 느껴진다. 이 나눔의 경계가 허물어지는 지점에서 관객은 자신도 작업의 일부이고, 자연의 일부이며, 생태계의 구성원이라는 것을 문득 깨달을 수 있다. 개도 관객의 방문을 감지하여 (미학적으로) 움직이고, 개미와 벌도 긴장하며 새로운 (미술적) 생존 계획을 짠다. 풀과 이끼는 우리의 움직임이 만드는 미세한 빛의 변화와 진동을 느끼며 다른 (예술적) 방향으로 성장한다. 내가 감정과 의견을 가지고 돌, 나무, 그리고 개와 벌을 보고 있는 것처럼, 그들도 나를 바라보고 있다. 나만 '생각할 수 있는 인간'이랍시고 자연과 미술을 고민하는 줄 알았는데, 다른 생명체와 비생명체들도 나에게 시선을 주며 찬찬히 서로의 존재값을 짚고 있다.

두기봉(杜琪峰, Johnnie To) 감독의 느와르 영

원숭이의 눈에 신성(神聖)이

화 〈흑사회 黑社會〉는 홍콩 거대 범죄 조직인 삼합회의 새 회장이 되려고 하는 두 인물의 충돌을 그린다. 서로의 뒤통수를 쳐가며 협박과 주먹이 난무하는 이 영화는 마지막 장면이 특히 인상적이다. 화해를 이룬 두 사람이 함께 낚시를 하다가 난데없이 한 사람이 다른 한 명을 죽여버린다. 이 갑작스러운 결말보다 더 의외였던 것은 살해 장면에 이어서 붙은 원숭이들의 신(Scene)이다. 홍콩의 강산에서 원숭이 떼를 마주치는 것이 얼마나 흔한 일인지는 모르겠지만, 그 순간 난리법석 소리를 지르는 원숭이들이 등장한다는 것은 다소 낯설고 어색하다. 살인을 한 남자가 차를 몰고 범죄 현장을 떠나는 장면도 이상하다. 산에서 내려다보는 시점으로 남자의 차를 잡았는데, 누가 그를 쳐다보고 있는 것인지 시선의 주체가 분명하지 않다. 아무래도 원숭이의 소란 뒤에 이어지는 장면인 만큼, 원숭이의 눈이 아니겠는가 추측해본다. 내려다보고 있는 것이 원숭이라고 생각하면 꽤 오싹하다. 비인간인 동물이 인간의 가장 비열하고 폭력적인 순간을 보고 기억하며, 어쩌면 판단도 한다고 생각하니 막연히 두렵다. 원숭이의 눈이 이 아래의 동물의 것이 아니라 저 위의 신의 눈길처럼 깊고, 또 깊다.

　　　피에르 위그 작업의 원숭이나 두기봉 영화 속 원숭이는 인간과 시선을 교환한다. 눈빛이 어린다는 것은 나름의 감정과 사고, 즉 생명으로서 어떤 고유한 질서인 인격을 지니고 있다는 의미다. 인간만 뭘 더 알고

더 가진 특별한 존재가 아니라는 중요한 암시다. 원숭이는 더 이상 구경과 이용의 대상이 아니라 인간의 잘못과 우매함을 지켜보는 목격자인 것이다. 피에르 위그는 인위적인 배치와 자연스러운 움직임의 구분을 흐림으로써, 인간과 비인간을 그리고 예술과 자연을 같은 위치에 놓는다. 원숭이가 연기를 하는 것인지, 원래의 모습이 그러한지, 분장 때문에 인간 같아 보이는지, 아니면 애초에 인간이 원숭이를 닮은 것이었는지 분명하지 않다. 작가는 불확실한 연출을 통해 원숭이를 인격을 가진 존재로 우리 앞에 다시 세운다. 원숭이의 시선을 톡톡히 느끼는 동안, 우리는 세상이 인간을 중심으로만 도는 것이 아니라는 진리를 홀연히 깨달을 수 있다. 이것은 우리가 이전에 믿었던 자연과 인간의 개념을 벗어나기 때문에, 마치 초자연적인 것을 경험하는 듯한 느낌으로 다가온다. 압도적이어서 두려움을 주는 각성의 순간이고, 으스스하지만 두근거리는 깨우침의 찰나이다.

영국의 문화 비평가이자 작가인 존 버거는 〈왜 동물들을 구경하는가?〉라는 제목의 글에서 동물들이 주변으로 밀려나 사라져버렸음을 지적한다. 그는 인간의 언어를 쓰지 않기 때문에 영혼이 없는 것으로 치부되어, '기계적 모형'이 되어버린 동물의 처지를 대신해서 말한다. 수많은 만화와 상품의 로고, 아이들의 장난감과 동화책에 귀여운 동물들이 등장하지만 이들은 사람의 대체물일 뿐, 동물 자신으로 드러나지 않는다. 현대인은

원숭이의 눈에 신성(神聖)이

동물을 가공되고 포장된 선홍색의 식자재로 슈퍼마켓에서나 볼 수 있을 따름이다. '애완동물'로 선택된 동물들은 동물성을 철저히 제거당하고 우리에게 복종하도록 훈련받으며 인간화된다. 동물보호구역이나 동물원의 동물들도 별반 다르지 않다. 인간의 감시와 통제 아래, 동물들은 무대 위의 구경거리로 무기력하게 존재할 뿐이다. 존 버거는 이들의 시선이 철저히 차단되어 있기 때문에 우리가 더 이상 진짜 동물을 볼 수 없게 된 현실을 비판한다. 그런데 피에르 위그는 원숭이에게 빼앗았던 눈을 돌려준다. 인간이 입혀 놓은 가짜 가면과 옷 너머에 그것의 진짜 눈빛을 담아낸다. 우리를 바라보는 존재로 원숭이를 원위치시킨다.

다시 원숭이의 이름으로 돌아가면, 원숭이는 자신들이 어떤 이름으로 불리는지에 별로 흥미가 없을 것 같다. 오히려 다른 동물의 이름으로 자신들을 쉬이 부르는 우리를 내려다보며, 인간에게 붙일 우스꽝스러운 이름을 떠올렸을지도 모르겠다. 아니, 사실은 사람에게 아주 무관심하며, 나와 다른 눈으로 같은 것을 다르게 보고 있을 수도 있다. 인간이 자기 자신 외에 알 수 있는 것은 거의 없다(솔직히, 나는 그마저도 심심치 않게 헷갈린다).

피에르 위그

선명한 이미지 뒤에 감춰진
박보나

나무 14
수풀 13
기 12
아파트 11
올림픽 10
운전 9
사진 8
원숭이 7
돼지 6
이야기 5
새 4
호랑이 3
새 2
나무 1
나무

● 　　　어릴 때 〈동물의 왕국〉이라는 TV 다큐멘터리
를 매일 빼먹지 않고 봤다. 다큐멘터리에는 원숭이부터
얼룩말, 목도리도마뱀 등 신기한 이국의 야생동물이 가
득했는데, 나에게 그중 으뜸은 언제나 맹수였다. 큰 몸
집의 동물들이 근엄한 표정으로 밀림을 거니는 모습이
꽤나 근사하다고 생각했다. 특히, 유난히 극적이었던 사
자 편의 일부 장면들은 아직까지도 잊을 수 없다.

　　　작열하는 태양 아래 무리에서 밀려난 늙은 수사
자가 숨을 헐떡이며 길을 떠난다. 패배를 실감한 듯 고
개를 푹 숙인 채 멀어지는 수사자의 탄식 소리가 쓸쓸하
다. 반면, 새롭게 무리의 우두머리가 된 젊은 수사자는
자신감에 가득 차 굵게 포효한다. 뜨거운 햇빛에 반짝이
는 젊은 사자의 금빛 갈기가 한 올 한 올 아름답고 생생
하다. 암사자는 흥분과 긴장 속에 낮게 그르렁댄다. 자
신과 새끼들의 미래를 걱정하는 어미 사자의 깊은 근심
이 화면 너머로 그대로 전달된다. 남성 해설자는 신뢰를
주는 목소리로 어미의 마음을 자세히 읽어준다. "약육강
식의 동물 세계에서 새로운 수사자는 암사자의 새끼들
을 죽일 가능성이 큽니다. 동물의 세계에서 약한 개체는
살아남을 수 없는 것이 자연의 법칙이지요. 젊은 수사
자는 자신의 가족을 만들기 위해 짝짓기 기회를 노리고,
암사자는 자신의 생존을 계산합니다." 밀림의 왕인 맹
수도 사람처럼 희노애락을 겪으며, 강한 자가 모든 것을
차지하는 약육강식의 원리는 동물 세계나 사람 세계나

　　　　　선명한 이미지 뒤에 감춰진

다 매한가지라는 알림을 주면서 다큐멘터리는 끝난다.

그런데 너무나 사실적으로 보였던 TV 속 동물의 세계는 진짜가 아니다. 사자들 사이에 싸움과 짝짓기가 있었을지언정, 동물들의 감정과 행동의 맥락은 꼼꼼히 만들어진 것이다. 다큐멘터리 감독은 주제와 대상을 정한 후, 녹화의 시작과 끝을 결정하고 카메라의 방향과 촬영 범위를 한정한다. 중요하지 않은 풍경과 둘째, 셋째 사자들은 프레임에서 여지없이 잘려 나간다. 패배에 따른 고독이나 승리에서 오는 환희 같은 사자의 진솔한 감정도 감독의 시나리오에 이미 쓰여있다. 편집자는 금색 털과 붉은 태양에 필터를 씌우고 콘트라스트 보정값을 높여, 젊은 수사자가 더 쨍쨍하게 보이도록 만든다. 심금을 울리는 맹수의 울부짖음과 거친 숨소리조차, 후반 작업의 결과물이다. 효과음 담당자가 사운드 아카이브에 저장되어있는 사자 소리 파일 중에 서사에 적합한 것을 골라 영상과 싱크를 맞춰 집어넣는다. 그렇게 여러 기술자들의 손을 거치면 사람 마음에 딱 드는 사자가 탄생한다. 잘 만들어진 가짜 사자는 TV 화면 속에서 실제보다 더 진짜처럼 으르렁거린다. 이 적극적인 창작의 과정에서 원래의 사자는 조용히 사라진다.

10 채널* 영상인 〈코타키나 블루 +〉(박보나, 2015)은 눈에 보이는 선명한 이미지를 의심하고, 과연

* 출력 모니터가 열 개임을 말한다.

무엇이 진짜고 무엇이 가짜인지를 질문하는 데서 시작한 작업이다. 복사기 회사인 신도리코 본사에 위치한 전시장에서 처음 발표한 이 작품은 휴양지에서 들을 수 있는 자연의 소리를 전달한다. 열 개의 모니터에서는 오솔길을 혼자 걷는 소리, 이른 아침의 파도 소리, 바닷가를 걷는 소리, 카누를 저으며 강을 가로지르는 소리, 바람에 버드나무 가지가 흔들리는 소리, 둥근 바람 소리, 한가롭게 자전거를 타는 소리, 천천히 암벽을 오르는 소리, 평평한 바람 소리, 그리고 한여름의 빗소리가 각각 흘러나온다. 신도리코 본사의 전시장은 사무 공간과 겨우 벽 하나로 분리되기 때문에, 직원들은 근무하는 동안, 평화로운 자연의 소리를 들으며 열대의 섬으로 떠나는 상상을 할 수 있다.

이 평온함은 신도리코 직원들이 작업 앞으로 다가와 비디오를 눈으로 확인하는 순간 여지없이 깨진다. 화면에는 이국적인 남태평양의 풍경 대신, 영상에 사운드를 입히는 폴리아티스트 이창호 씨가 여러 가지 사물로 가짜 소리를 만드는 모습만 나오기 때문이다. 폴리아티스트는 두 손으로 윗옷을 펄럭거려 바람 소리를 만들고, 옷장 서랍에 모래를 굴려가며 파도 소리를 흉내 낸다. 바닷가를 걷는 소리를 따라 하기 위해 고무 대야에 물을 받아 빨래를 연신 텀벙거리기도 한다. 녹음 작업 중에는 다른 소음이 들어가면 안 되기 때문에 냉난방 시설을 작동시킬 수 없다. 입김이 나오는 날씨에 찬물을

선명한 이미지 뒤에 감춰진

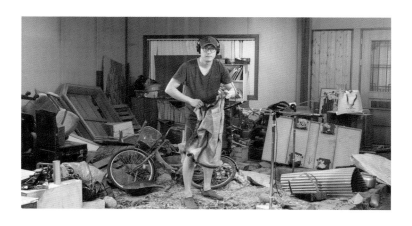

박보나, ⟨코타키나 블루 1⟩, 2015

박보나

휘젓는 이창호 씨의 손이 빨갛게 부어오른다. 관객의 눈 앞에는 끝없이 펼쳐지는 수평선이나 높고 푸른 야자수 나무는 고사하고, 숨을 헐떡이며 같은 동작을 반복해야 하는 영화 노동자의 피로한 얼굴만 어른거린다.

전혀 상관없는 사물들로 인공적으로 만들어낸 소리가 자연의 음을 대체하는 광경은, 그동안 우리가 진짜라고 믿어왔던 모든 생생한 영상 이미지들이 가짜일 수도 있다는 사실을 폭로한다. 이미지가 실제를 그대로 옮기는 것이 아니라면, 어떤 영상이나 이미지를 보고 하나의 진실을 찾는 일이 가능하지 않다는 것도 깨달을 수 있다. 사건과 현상을 기록한 모든 이미지들은 작가의 의도와 편집의 기술에 따라 여러 가지 다른 버전으로 만들어진다. 실재는 기계와 영상 노동자들의 바쁘고 고단한 손가락 사이에서 무한히 증식할 따름이다. '코타키나 블루'는 말레이시아의 섬 '코타키나발루'를 일부러 잘못 표기한 것이다. 처음부터 존재하지 않았던 이 상상의 섬은 눈에 보이는 것이 전부가 아니라는 것을 말하는 기호로서 우리 앞에 희미하게 서 있다.

또 다른 폴리아티스트와의 비디오 〈1967_ 2015〉(박보나, 2015)는 삼탄(삼척탄좌) 재단이 운영하는 송은아트스페이스에서 처음 전시했다. 〈1967_ 2015〉는 실제 있었던 구봉광산 사고를 다뤘는데, 역사적 사건이나 상황을 시각적으로 재현하는 것은 도무지 불가능하다고 생각하며 진행했던 작업이다. 1967년 충

선명한 이미지 뒤에 감춰진

청남도 청양에 있던 구봉광산의 갱도가 무너졌다. 이 사고로 광부 김창선 씨가 무너진 광산 아래 매몰되어 있다가 15일 하고도 아홉 시간 만에 극적으로 구출된다. 정부는 이례적으로 촬영 헬기에 미군까지 동원해가며 김창선 씨와의 전화 통화 내용 및 구조 과정을 텔레비전으로 매일 생중계했다. 긴장감 넘치는 이 스펙터클한 장면에는 더 스펙터클한 사정이 있다. 당시 박정희 정부는 불법 대통령선거에 대한 비난으로부터 국민들의 관심을 돌리기 위한 돌파구가 필요했고, 김창선 씨의 기적적인 생존기를 그 기회로 삼았다. 1967년 모두의 정신을 쏙 빼놓았던 자극적인 영상 기록과 인간 승리의 드라마는 그렇게 만들어졌다. 모든 언론 매체들은 김창선 씨를 양창선이라는 이름으로 부르며 요란하게 방송을 내보냈다. 북한 실향민이었던 김창선 씨의 원래 성이 김 씨라는 진짜 사실에는 아무도 신경 쓰지 않았다.

기록 이미지나 다큐멘터리는 온전한 진실을 담아낼 수 없다. 진짜보다 더 진짜 같은 가짜 사자처럼, 이미지는 선택과 편집 사이에서 사실의 주변을 떠도는 파편으로 존재할 뿐이다. 재현 이미지란 그렇게나 불완전한 것이기에, 〈1967_2045〉는 구봉광산 사고를 촘촘한 시각적 장면으로 그려내지 않는다. 폴리아티스트 이충규 씨는 이 사건을 여섯 개의 작은 소리만으로 재구성했다. 휴지를 물에 적셔 갱도의 천장에서 물이 똑똑 떨어지던 소리를 불러왔고, 오렌지를 주물럭거림으로써 김

박보나

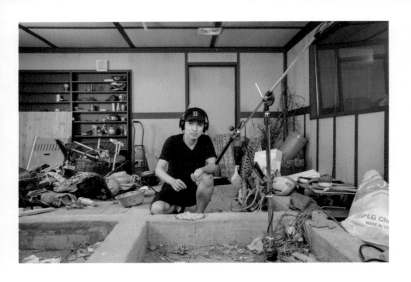

박보나, 〈1967_2015〉, 2015

선명한 이미지 뒤에 감춰진

창선 씨가 겨드랑이를 핥아 염분을 흡수했던 순간을 떠올렸다. 현란한 이미지로 친절하게 모든 것을 설명해주지 않기 때문에 관객은 소리를 단서로 당시의 상황을 스스로 상상해야 한다. 사고에 대한 정보와 배경 역시 애써 찾아 읽어야 한다. 〈1967_2015〉는 적극적인 독해를 통해 눈앞에 보이는 것 이상을 볼 것을 제안한다. 진짜를 흉내 내는 가짜 소리와 닮은 세상의 모든 거짓부렁을 — 손바닥으로 애써 가리려던 화면 밖의 그 정치적 음모까지 — 알아챌 것을 요청한다.

　　　이미지는 선명하고 자세할수록 우리를 더 쉽게 홀린다. 아프리카 태양의 색이 붉게 타오를수록, 사자의 코털까지 상세히 잘 보일수록, 사자가 있어야 할 자리에는 인간이 들어앉는다. 잘 만들어진 이미지들은 눈에 보이는 게 전부라며 우리를 속인다. 모두 봤다고 생각하게 함으로써, 다른 것을 알려고 하거나 날 선 질문을 하지 않게 만든다. 〈코타키나 블루 1〉과 〈1967_2015〉는 눈을 감으면 더 잘 들리고, 더 잘 들으려고 하면 새로운 것을 볼 수 있다는 것을 얘기하고자 한다. 보기 좋은 이미지를 의심하면, 모니터를 넘어 훨씬 더 먼 곳까지 갈 수 있다. 야생이나 열대의 섬, 기적의 금광이 아니라 자연을 대하는 인간 중심적 태도와 영화 산업 노동자들의 존재, 그리고 독재의 음흉한 모의를 발견할 수 있다. 진심이 더 화려한 말과 더 긴 글로 전달되는 것이 아니듯, 사건과 현장의 진실 역시 색색의 고화질 이미지에 담기지

박보나

않는다. 진심과 진실은 오히려, 들리고 보이는 것의 뒷면을 적극적으로 상상할 때 찾을 수 있다.

자연도 마찬가지다. 다큐멘터리 영상 속 이미지를 통해 알거나 이해할 수 있을 리 없다. 자연은 사자의 비정한 드라마도 아니고, 저 멀리 어른거리는 낭만적인 초원도 아니다. 화려한 이미지 위에 입혀진 천진한 쪽빛을 긁어내고 나면, 그 스크래치 뒤로 비로소 우리가 자연이라고 불렀던 존재들의 모습이 드러난다. 타자로 가두고, 오해하고, 지배하려 했으며, 끊임없이 착취해온 얼굴들의 지친 민낯이 비친다.

※ 민음사 발행 잡지 〈릿터〉 2020. 8/9 호 수록 글을 다시 편집

선명한 이미지 뒤에 감춰진

더 잘 들리는 귀를 갖게 되면

크리스틴 선 킴

● 　　　앞 장에서 '잘 들으면 다른 것을 볼 수 있다'라고
쓴 것은 단지 청각을 열심히 사용해야 한다는 의미가 아
니다. 어떤 경우에는 귀로 듣지 않아도 더 많은 것을 경
험할 수 있고, 말로 하지 않아도 훨씬 더 풍부한 표현을
전달할 수 있다. 새로운 것을 보기 위해 중요한 것은 우
리의 소박하기 그지없는 특정 감각 기관의 수행 능력이
아니라, 관계와 맥락을 읽으려는 마음이라고 생각한다.
　　　미국의 실험 음악가 존 케이지(John Cage)가
1952년 작곡한 〈4분 33초〉는 곡조가 아닌 정적을 연
주하기 위한 곡이다. 피아니스트 윌리엄 막스(William
Marx)는 멋진 연미복을 입고 매컬럼시어터의 무대에
올라 존 케이지의 〈4분 33초〉를 연주한다. 막스는 피아
노 앞에 앉아 우아한 동작으로 악보를 펴고 두 손을 움
직인다. 왼손으로는 피아노 뚜껑을 짧게 '탁' 닫고, 오른
손으로는 곡선을 그리며 타이머를 '딸깍' 클릭한다. 그렇
게 같은 동작을 시간 차를 두고 3회 반복하며, 3악장을
모두 흘려보낸다. 관객들은 퍼포먼스 도중에 객석에서
나는 '콜록'거리고 '부스럭'대는 소리를 들으면서, 존 케
이지가 넓혀놓은 음악과 공연의 정의를 다시 읽는다. '모
든 것이 음악이 된다'는 존 케이지의 철학을 곱씹으면
서 침묵을 감상한다. 주변의 긴장과 시간이 현란한 선율
을 대신하고, 관객의 존재와 숨소리가 연주자의 기술과
권위를 대체하는 중요한 순간을 경험할 수 있다. 하지만
무음에서 '소리의 뼈'를 찾을 수 있는 이 명곡은 모든 관

객에게 똑같이 조용하지 않다.

크리스틴 선 킴(Christine Sun Kim, 1980~)은 한국계 미국인 농인 미술작가다. 태어날 때부터 소리를 듣지 못했다. 시곗바늘이 돌아가는 소리나 냉장고 전원이 작동하는 소리처럼 늘 들리는 일상 음은 물론, 존 케이지의 〈4분 33초〉의 정적도 크리스틴 선 킴에게는 당연하지 않다. 한 번도 소리를 들어본 적이 없는 작가가 '탁'이나 '딸깍', '콜록' 같은 의성어를 어떻게 이해하는지 나는 짐작할 수 없다. 공연자의 연주 음이 울리지 않는 '침묵의 연주'에서 그녀가 평상시와 어떤 차이를 감지하는지도 알기 어렵다. 들을 수 있는 사람 위주로 돌아가는 사회에서 킴이 어떤 불편함과 당황스러움을 느끼면서 살고 있을지 역시 상상조차 하기 힘들다. 전혀 알지 못하기 때문에 무음의 세계는 나에게 어둠에 가깝다. 그런데 크리스틴 선 킴은 사운드를 매체로 작업을 한다. 소리 작업을 통해 건청인 관객들 앞에 드리워진 깜깜한 암막 커튼을 걷어내고, 자신이 사는 정적 세계의 다양한 색의 파장을 들려준다.

〈낮잠 방해 Nap Disturbance〉는 크리스틴 선 킴이 2016년 런던 프리즈 아트페어에서 보여준 퍼포먼스다. 이 작업에서 퍼포머들은 머그컵이나 의자, 책 같은 일상적인 사물들로 소리를 낸다. 움직임의 강약을 조절하면서, 작고 조심스러운 소리부터 무례한 소음까지 여러 크기의 음을 만든다. 작가는 같은 동작이 만

크리스틴 선 킴, 〈낮잠 방해 Nap Disturbance〉, 2016

더 잘 들리는 귀를 갖게 되면

드는 소리라 해도 상황에 따라 사람들이 다르게 듣는다고 얘기한다. 가족 중 누군가 낮잠을 잘 때는 작가의 발걸음 소리가 시끄럽다고 지적하면서, 깨어있을 때는 똑같은 소리라도 듣지 못하더라는 경험을 예로 든다. 킴은 이 퍼포먼스를 통해 소리란 모두에게 동일하게 들리는 절대적인 정답이 아니라, 관계와 상황 속에서 상대성을 갖는 유연한 개념이라는 것을 말하고 싶어한다. 킴도 〈낮잠 방해〉에 퍼포머로 참여했다. 킴은 자신이 내는 소리를 듣지 못하지만, 관객들이 입꼬리를 슬며시 올리거나 미간을 찌푸리는 것을 보면서 소리의 크기와 음을 상상하며 움직인다. 소리가 유연한 것이어서 각각의 개인에게 다르게 울린다면, 킴이 그리는 음만 특별히 어긋날 일도 없다. 킴의 〈낮잠 방해〉에서는 듣는 사람의 세계와 듣지 못하는 사람의 세계가 편안하게 연결된다. 이 두 세계가 만나는 곳에서 관객과 퍼포머는 서로를 마주 보고 의지하며 더 잘 들을 수 있다.

　　〈페이스 오페라 II Face Opera II〉(2013)는 크리스틴 선 킴과 청각장애자 퍼포머들이 얼굴 표정과 몸의 움직임만으로 만들어내는 합창 퍼포먼스다. 퍼포머들은 두 손을 주머니에 넣고 전혀 사용하지 않는다. 작가에 따르면 수화로 말할 때 규칙대로 손을 움직이는 것은 대화의 30~40퍼센트만을 담당한다고 한다. 나머지는 눈썹이나 눈, 입이나 광대 같은 얼굴의 부분과 몸이 표현하는 분위기와 동작으로 의미를 전달할 수 있

크리스틴 선 킴, ⟨페이스 오페라 II Face Opera II⟩,
2013

더 잘 들리는 귀를 갖게 되면

다. 이 퍼포먼스는 닳아빠진 표현과 익숙한 의미밖에 반복하지 못하는 기존의 언어 중심 의사소통 방식에 새로운 환기를 더한다. 〈페이스 오페라 II〉의 퍼포머들은 '사랑에 빠졌다'고 소리 내어 말하거나, 손가락으로 'Fell in Love'를 쓰지 않는다. 대신 눈을 이리저리 굴리고 몸을 이쪽저쪽으로 틀어가며 설렘과 흥분의 미묘한 상태를 표현한다. 이들은 청인들이 발화 언어를 고집하느라 듣지 못했던 소리를 온몸으로 크게 키워 보여준다.

　　인류학자 노라 엘런 그로스(Nora Ellen Groce)의 책 《마서즈 비니어드 섬 사람들은 수화로 말한다》에는 주민의 다수가 청각장애인으로 이루어진 섬의 이야기가 나온다. 미국 매사추세츠주에 위치한 마서즈 비니어드 섬은 1690년대 청각장애 이주민들이 정착한 이후, 듣지 못하는 사람들의 비율이 네 명 중 한 명에 이르렀다고 한다. 이곳의 이야기는 청인 주민들까지 모두 수화를 배우기 시작하면서 아름다운 반전을 맞는다. 들을 수 있는 사람도 듣지 못하는 사람과 수화로 충분히 대화를 할 수 있기 때문에, 아무도 자신의 의견과 감정을 전달하는 데 불편함을 느끼지 못한다. 따라서 이들은 들을 수 없다는 것을 장애가 아닌 그냥 특정한 신체적 상태로 인식한다. 마서즈 비니어드 섬 사람들은 음성 언어를 고집하지 않고 이웃의 대화 방식을 배우면서 소리의 세계와 침묵의 세계 사이의 벽을 허물었다. 볕이 좋은 어느 날 섬사람들이 삼삼오오 그늘에 모여 손으로 공

기를 가르고, 눈을 찡끗거리거나 몸을 살랑살랑 움직이며 수다를 떠는 모습을 상상해본다. 평화로운 고요 속에서 서로를 더 잘 이해하기 위한 이들의 부드러운 몸짓이 눈부시다.

마서즈 비니어드 섬 주민들의 이야기와 비슷하게, 크리스틴 선 킴의 퍼포먼스는 청인 관객들이 듣지 못하는 세계에 좀 더 가깝게 다가갈 수 있는 기회를 준다. 들을 수 없는 사람들도 다른 감각으로 세상을 흠뻑 경험하며 충분히 같이 소통할 수 있다는 사실을 알려준다. 그럼으로써 이들의 상태를 결핍이라 생각하고 같이 대화할 수 있는 방법을 찾지 않았던 우리의 폭력적인 이기심을 반성하게 만든다. 킴의 목소리는 다른 작업 〈미술계에서 농인으로서 느끼는 나의 분노의 각도 Degrees of My Deaf Rage in the Art World〉에서 더 커진다. 이 작품은 킴이 작가로 활동하면서 불공평하다고 느꼈던 상황과 그에 따른 분노의 정도를 각도로 표시한 드로잉이다. 킴은 자막이 전혀 없는 긴 비디오를 볼 때 120도 가량 기분이 상하고, 수화 통역사를 위한 조명이 준비되지 않았을 때 180도까지 화가 난다. 난청인들에 대한 전시 접근성을 높이기 위한 예산이 전혀 마련되지 않았을 때는 360도로 완전히 폭발하고 만다. 크리스틴 선 킴은 난청인들도 청인들과 똑같이 작업을 하기 위한 제도적 장치가 필요하다고 주장하며, 불공평한 사회 구조에 대한 수정과 변화를 요구한다. 단순히 몰랐던

더 잘 들리는 귀를 갖게 되면

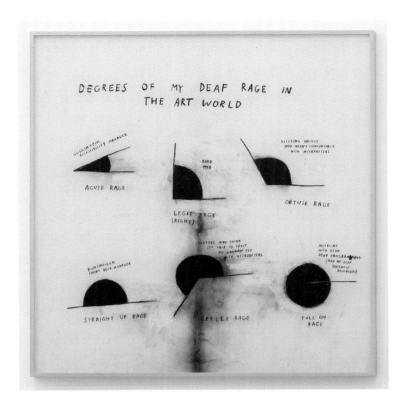

크리스틴 선 킴, 〈미술계에서 농인으로서 느끼는 나의 분노의 각도 Degrees of My Deaf Rage in the Art World〉, 2018

크리스틴 선 킴

세계를 소곤거리며 들려주는 데서 그치지 않고, 지금의 시스템과 관습을 바꾸라고 굵게 외친다.

이상적 신체의 기준을 멋대로 정하고 정상과 비정상을 함부로 나누는 이 세상에서, 크리스틴 선 킴은 난청인으로서 어디서 우리가 만날 수 있는지, 지치지 않고 얘기한다. 모두가 같은 소리를 듣지 않고 동일한 침묵을 경험하지 않는다는 것을 상기시키며, 함께 살기 위해 서로의 차이를 이해하고 존중하는 것이 필요하다고 또렷이 목소리를 낸다. 크리스틴 선 킴은 자신이 사는 세계의 소리를 들려주면서, 서로의 다른 신체적 상태와 각각의 존재 방식을 고민하고 배려할 때, 우리가 더 잘 들리는 귀를 가질 수 있을 것이라고 짚어준다. 그렇게 더 잘 들을 수 있게 되면, 소외되고 차별받는 존재들의 탄식과 한숨에 더 이상 캄캄하게 침묵할 수 없을 것이라며 고개를 힘껏 내젓는다.

※ 국립극장 발행 잡지 〈미르〉 2020년 9월호 수록 글 편집

더 잘 들리는 귀를 갖게 되면

조용한 풍경 너머에는
민정기

나무 14
사물 13
기 12
아파트 11
옹벽설치 하
풍차 9
산개 8
인공원 7
땅지 6
이야기 5
벽 4
호랑이 3
새 2
나무 1

● 　　푸른 바다를 건너야 닿을 수 있는 섬은 이미 환상적인 느낌이다. 미국에 섬이 있다는 사실도 낯선데, 청각장애인 커뮤니티가 잘 정착한 섬이라니 더 특별할 것 같다. 지명에 포도밭(Vineyard)이라는 단어까지 들어간 마서즈 비니어드(Martha's Vineyard) 섬의 풍경은 분명히 더할 나위 없이 목가적이고 서정적이지 싶다. 실제 마서즈 비니어드 섬은 꽤 인기 있는 여름 휴양지인 듯하다. 버락 오바마 미국 전 대통령도 그 섬에 가족 별장이 있다고 하니 말이다. 그런 섬의 경치를 풍경화로 그린다면 '당연히 보기 좋고 아름답지 않겠는가' 하고 또 쉽게 생각할 수 있다. 하지만 사정은 그렇게 간단하지 않다. 안타깝게도 이 세상에 조용하고 평화로운 풍경화 같은 것은 없다. 풍경 그림이 으레 차분하고 명상적일 것이라는 추측은 오해에 불과하다.

　　민정기(1949~) 작가의 2007년도 작품인 〈북한산〉은 북한산의 전경이 한눈에 들어오는 풍경화로 한국 초여름의 녹음을 밝게 내뿜는다. 이 그림은 2018년 4월 27일 판문점 평화의 집에서 제1차 남북정상회담이 열리던 날, 악수를 하며 환하게 웃는 문재인 대통령과 김정은 위원장 뒤에 걸리면서 유명해졌다. 회담장의 분위기를 북돋되, 불필요한 정치적 오해를 사지 않도록 인물이나 내러티브가 들어가지 않은 시원한 북한산의 풍경 그림을 선택 배치했던 것 같다. 그렇지만 이 풍경화를 그저 조용한 배경으로 읽는 것은 부족하다. 〈북

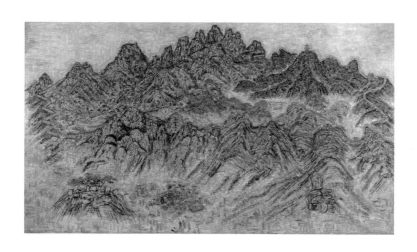

민정기, 〈북한산〉, 2007

민정기

한산〉은 장소가 가진 역사나 성격은 물론 작가의 그림 그리는 방식과 태도가 이미 많은 중요한 말을 하고 있는 작품이기 때문이다. 이 작품은 멀리 있는 것을 작게 그리고, 가까이 있는 것을 크게 그리는 서양식 원근법을 따르지 않는다. 한국의 고지도 형식처럼 위에서 아래를 내려다보는 시점으로 산 전체가 한눈에 들어오게 평면적으로 펼쳐 그렸다. 서구가 정한 미학적 기준과 문법을 그대로 받아들이지 않겠다는 작가의 의도가 선명하다. 한편, 소박한 선과 붓질은 정직하고 친숙한 느낌을 주는데, 저 높은 곳이 아니라 주변의 삶을 표현하고자 하는 작가의 겸손한 자세가 묻어 나온다. 회담장에 묵묵히 걸려있던 〈북한산〉은 단지 보기에만 좋은 잔잔한 그림이 아니다. 한국성에 대한 고민과 사람에 대한 살핌이 들어있는 민정기 작가의 곧은 입담이다.

민정기는 민중미술가로 회자되는 작가다. 민중미술이란 1980년대 군사정권 하에서 미술의 적극적인 사회 비판과 현실 참여를 주장했던 미술운동이다. 민정기는 그 흐름을 이끌었던 미술인들의 모임 중 하나인 '현실과 발언'의 구성원으로 활동하며 그림을 그리고 전시를 했다. 당시 대부분의 민중미술가들은 작품에서 민족주의와 주체적 역사 인식을 직접적으로 강조하거나, 정부와 자본주의에 대한 저항과 투쟁을 거침없이 표현하곤 했다. 변혁에 대한 열망을 날 것 그대로 드러냈던 다른 민중미술 작업들에 비해 민정기 작가의 풍경화는 좀

조용한 풍경 너머에는

더 우회적이고 온화하다. 부드러운 얼굴을 가지고 있긴 하지만, 작가가 그림에 펼치는 한국적 시간 및 민중들에 대한 애정과 관심은 결코 덜하지 않다.

　　1984년 작품 〈그리움〉은 물레방아가 돌아가고 백조가 떠있는 시골 풍경을 그린 것이다. 물레방아가 자리 잡은 전형적인 구도부터 파란 호수 위를 가짜처럼 떠다니는 하얀 백조까지 이 그림은 당시 이발소에 걸려있을 법한 그림의 형식을 기꺼이 차용했다. 그 익숙하고 뻔한 구성이 너무 투박한데 그래서 더 마음이 간다. 민정기는 그림을 들고 민중의 삶 속으로 좀 더 깊이 들어가고 싶어 했다. 어려워서 소외감을 주는 먼 미술 대신 이발소 그림처럼 일상적인 그림으로 서민들을 닮은 가까운 풍경을 담았다. 민정기의 또 다른 풍경화 〈포옹〉(1981)은 좀 더 칼칼하다. 이 그림은 바닷가에서 연인이 서로를 부둥켜안고 있는 장면을 그린 작품이다. 멀리 돛단배도 한가로이 떠다니고 연인의 포옹도 다정한데, 이 작품 역시 그리 만만하지 않다. 연인들 앞으로는 남북 분단의 현실을 드러내는 철조망이 쳐져있고, 뒤로는 하조대와 한국의 기상을 상징하는 소나무가 '철갑을 두른 듯' 짱짱하다. 하늘과 바다는 남쪽처럼 한껏 푸르른데, 여자의 치마색은 북쪽마냥 붉다. 그림 속 연인은 보기 좋고 풍경도 아름답지만, 그 편안한 친밀함 속에 한국의 역사와 쓰라린 이산의 현실이 스며있다. 〈포옹〉은 언뜻 보면 그저 평화로운 풍경화 같아도, 한국의 정체성과 정

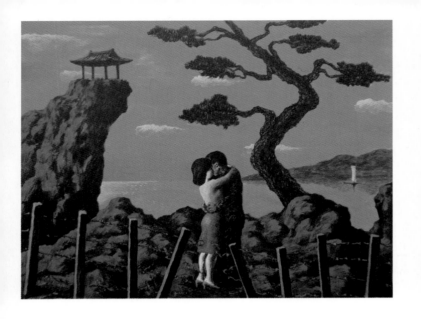

민정기, 〈포옹〉, 1981

조용한 풍경 너머에는

신을 꼭 붙잡고 있는 날카로운 작품이다.

　　　시대는 바뀌었지만, 민정기 작가는 여전히 한국의 풍경을 그린다. 소설가 박태원의 탄생 100주년을 기념한 2009년 전시에서 청계천을 그린 그림 〈청계천 – 구보의 이발〉을 발표했다. 민정기는 박태원이 1936년에 쓴 소설 《천변풍경》에서 영감을 받아, 세 점의 연작에 이발소 너머로 보이는 청계천의 풍경을 표현했다. 소설 《천변풍경》은 30년대 청계천을 중심으로 펼쳐지는 서민들의 삶을 멀리서 관찰하듯이 쓴 작품이다. 민정기의 첫 번째 청계천 그림은 박태원의 소설 속 장면을 묘사한 듯, 아낙들이 계천에 모여 빨래하는 모습을 그렸다. 다른 그림에는 청계고가의 기둥이 보인다. 마지막 하나는 복원된 청계천의 현재 모습을 그린 작품으로, 졸고 있는 사내의 바가지 머리 너머로 미국의 미술가 클라스 올든버그(Claes Oldenburg)의 미끈한 보라색 조형물 〈스프링 Spring〉이 큰 뿔처럼 솟아있다.

　　　나른하고 잔잔해 보이는 풍경들이지만, 그 안에는 한국 역사의 까끌까끌한 시간이 굽이굽이 흐른다. 청계천 물에 빨래를 하던 가난했던 30년대를 보내고, 60년대 박정희 정부는 도시 개발과 경제 성장을 목적으로 청계천을 막고 그 위로 고가도로를 건설한다. 청계고가가 만든 콘크리트 잿빛 풍경은 더 높은 생산성을 위해 졸음을 참고 일하던 주변 공장 노동자들의 핏기 없는 낯빛과 닮았다. 2000년대 초에 이명박 전 대통령이 서

민정기

민정기, 〈청계천 – 구보의 이발 3〉, 2009

조용한 풍경 너머에는

울시장으로 당선되면서, 청계고가는 철거되고 청계천이 다시 열린다. 도로 안전과 도시 환경 문제 등을 이유로 진행되었던 청계천 복개 사업으로 인해, 근처에서 부품이나 자재를 팔던 많은 상인들이 천변을 떠나야 했다. 갑자기 삶의 터전을 잃어버린 상인들의 서러운 눈물이 채 마르기도 전에, 인공 공원처럼 조성된 천변에는 색색의 불이 켜지고 유명한 외국 팝아티스트의 화려한 조형물이 박혔다. 청계천은 그렇게 사람들의 욕망과 계산에 따라 물길이 생겼다가 없어지기를 반복해왔다. 민정기 작가는 세 개의 각각 다른 시기의 청계천을 콕 집어 그리면서, 풍경에 대해 나직한 목소리를 낸다. 이 땅의 어떤 곳을 그려도 그 사회의 정치적, 사회적 맥락에서 자유로울 수 없으며, 한국의 사정과 사람들의 이야기를 빼고 얘기할 수 없다는 것을 전한다. 민정기의 조용한 청계천 풍경 너머에는 도시 개발의 폭력적인 속도와 밀려난 자들의 고단한 삶이 묻어있다.

마서즈 비니어드 섬에는 원래 왐파노아그 부족이 살았다고 한다. 이들은 1675년 땅을 빼앗으려는 백인 이주민들과의 전쟁으로 대부분 학살당했다. 패배한 왐파노아그족 추장의 시체는 훼손되어 광장에 내걸렸고 그 가족들은 노예로 팔려 갔다. 피의 살육 역사를 가진 이 섬은 사실, 지금도 그리 살기 쉬운 곳은 아니다. 미국 내 다른 주에 비해 주민들의 소득은 30퍼센트 정도 낮고, 생활물가는 60퍼센트가량 더 높다고 한다. 예쁜 이

름도, 청각장애인들에게 이상적인 장소라는 명예나 휴양지로서의 명성도, 섬의 전부를 보여주지 않는다. 그러니 눈앞의 풍경을 그대로 옮긴다 한들, 그것이 그저 고요하거나 중성적일 리 없다. 모든 공간은 삶의 흔적을 담고 있기 때문에 복잡한 문맥과 나름의 사연을 가진다. 풍경화가 단순히 멋진 경치를 박제한 그림일 수 없는 이유다.

그림 속 풍경은 단지 낭만적으로 푸르지 않으며, 세련된 콘크리트의 이상도 아니다. 그것을 눈치채고 나면, 비로소 많은 것들이 눈에 들어온다. 작가가 장소와 미술에 대해 가지는 태도는 물론, 그림 밖 현실의 맨살도 볼 수 있다. 점점 더 높이 올라가는 아파트에서 채워지지 않는 인간들의 욕망을 읽을 수 있고, 갈수록 사라지는 오래된 가게와 정든 거리에서 시름에 잠긴 목소리도 들을 수 있다. 그렇게 벗겨진 풍경 너머에는 주변 이웃들의 쓰린 사정과 함께, 돈을 먼저 셈하는 욕심들이 벌겋게 드러난다. 더 많은 이익을 위해 다른 이들을 베어내고 터전을 뽑아버리자는 얘기가 부끄럽게 느껴지는 그런 풍경이다.

도시와 아파트에도 사람이
김동원, 김태헌, 이인규

● 　　　단독주택에서만 살다가 초등학교 6학년 때 갑자기 아파트로 이사를 했다. 사정이 생겨 집을 옮겨야 했던 그때는 1980년대가 저물고 1990년대가 시작되려던 시기였다. 송파구 끝에 위치한 일곱 동으로 구성된 작은 아파트 단지였는데, 이사했을 때의 인상이 아직도 선연하다. 대체로 아파트 각 동에 쓰인 숫자가 작을수록 큰 집이었고, 새로 전학 간 학교의 아이들은 서로의 이름을 교환하면서 살고 있는 아파트의 이름과 숫자도 같이 접수했다. 우리 집은 7동이었는데, 다른 동과 거리를 두고 단지의 그트머리에 있었다. 복도식 아파트였던 집에서는 여러 가지 풍경이 내려다보였다. 길 건너에는 넓은 평수의 친구들 집이 있었고, 건물 바로 아래 오른쪽으로는 역시 같은 반 친구가 살던 판자촌이 자리 잡고 있었다. 왼쪽으로는 큰길에서 아파트 단지로 들어오는 진입로가 나 있어, 멀리 성남에 사는 친구들이 그 길을 통과해 버스를 타고 학교를 오가곤 했다. 다시 생각할수록 결코 만만치 않았던 그 환경이 내가 처음 기억하는 아파트가 있는 풍경이다.

　　　김동원 감독의 1988년도 다큐멘터리 〈상계동 올림픽〉은 서울 노원구에 아파트가 올라가던 상황을 기록한다. 88서울올림픽대회를 앞두고, 전두환 정권은 외국인들이 보기에 좋지 않다는 핑계로 달동네의 개발을 서둘렀다. 정부의 이 도시 '정화' 사업으로 200여 개의 거주지가 파괴됐고, 상계동의 집들도 그때 무너졌다. 철

　　　　　　도시와 아파트에도 사람이

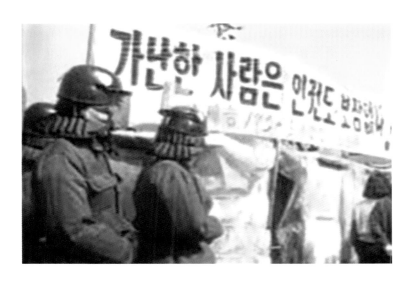

김동원, 〈상계동 올림픽〉 영화 스틸 이미지, 1988

김동원, 김태헌, 이인규

거 용역과 공권력에 의해 강압적으로 진행된 이주 과정에서 사람들의 삶도 같이 쓰러졌다. 사람들이 밀려난 자리에는 대규모 아파트 단지가 들어섰고, 쫓겨난 이들은 명동 성당에서의 농성 생활을 거쳐, 부천에서 땅굴을 파서 살며 버텨야 했다. 〈상계동 올림픽〉은 도시 개발 과정에서 있었던 국가의 폭력과 철거민들의 눈물을 증언한다. 영상 속에서, 높이 올라가는 아파트는 돈에 대한 징그러운 욕망과 비인간적인 속도를 양분 삼아 허옇게 번지고 있었다. 내가 처음 이사했던 아파트의 풍경도 그런 서울의 못난 끝자락에 달려있었던 것 같다. 학급 친구들의 얼굴과 마음은 어떤 아파트 몇 동에 사는지에 따라 나뉘었고, 판자촌에 살았던 친구들은 학교에서 제자리를 찾지 못하고 어둡게 겉돌았다. 추운 풍경이었다.

　　송파구와 이어지던 성남의 모습도 별반 다르지 않았던 듯하다. 성남은 먼저 지어진 구시가지와 나중에 만들어진 분당 중심의 신시가지로 크게 분리된다. 노태우 정권은 대선 공약이었던 주택 200만 호를 짓기 위해 1기 신도시 개발에 들어갔다. 분당은 그 5대 신도시 중 가장 넓은 곳으로, 강남의 중산층 주민들이 이주에 성공한 자족형 도시로 자리 잡는다. 대단지의 아파트촌과 잘 닦인 자동차 도로가 분당의 풍경을 구성한다. 반면, 성남의 구시가지는 신시가지와 다른 환경을 갖는다. 가파른 언덕을 따라 좁은 골목들이 이어지고, 그 사이 사이로 오래된 집들이 뒤엉켜있다.《강남의 탄생》의

　　　　　　　도시와 아파트에도 사람이

저자 한종수, 강희용은 두 구역의 차이가 행정적으로 의도된 것이었다고 본다. 먼저 계획한 구도심은 서울에서 쫓겨난 철거민들을 수용하기 위한 목적으로 조성되었기 때문에, 텅 비어있던 분당 쪽이 아닌 임야지대를 선택했던 것이라고 추측한다. 비용 면에서 절약이 되는 데다, 구릉지대인 만큼 외관상 거슬리는 '불량주택'의 모습을 숨길 수 있을 것이라는 생각에 그렇게 설계를 진행했다는 것이다. 정부 관계자들의 얕은 판단을 바탕으로, 두 지역은 '차이'를 두고 개발에 들어갔고, 그 방향은 결국 '차별'이라는 결과를 낳았다. 성남시의 한 지역이 부동산 투기를 이끌면서 부를 쌓아 올리는 동안, 다른 한 곳은 불편한 생활환경과 비인간적인 대우, 그리고 소외를 감내해야 했다.

성남에 사는 미술작가 김태헌은 그렇게 한쪽으로 기울어진 자신의 도시에 대한 작업을 해왔다. 1998년 성곡미술관에서의 개인전 〈공간의 파괴와 생성 – 성남과 분당〉을 시작으로 1999년까지 다른 작가들과 그룹으로 〈성남프로젝트〉를 진행했다. 이후에도 김태헌은 성남 곳곳의 사진을 찍고, 주민들의 얼굴을 그렸으며, 낙서와 흔적을 모으고, 글을 썼다. 성남시에 위치한 스물다섯 개 초등학교의 200개 가까이 되는 조형물을 조사하고, 도시 여기저기에 마구잡이로 세워진 150개가 넘는 공공 조각상의 모순과 비리를 파헤치는 작업을 하기도 했다. 김태헌의 성남 작업에서, 작가가 거주했던 구도

김동원, 김태헌, 이인규

심에 대한 기록은 특히 세세하다. 그중, 성남시 상대원2
동의 이야기가 재미있다. 산 아래 위치한 상대원동은 예
전부터 윗동네와 아랫동네로 나뉘었다. 종종 동네 아이
들끼리 싸우고 나서 윗동네 아이들이 분풀이로 아랫동네
로 돌멩이를 던지는 바람에, 판잣집 슬레이트 지붕에 구
멍이 뚫리곤 했다. 아랫마을 주민들은 그 깨진 틈 사이로
밤마다 별을 볼 수 있었기 때문에 마을을 별나라라고 불
렀다고 한다. 불편한 환경을 근사한 농담으로 바꿨던 사
람들의 마음이 찬찬히 빛난다. 작가는 사진기를 들고 좁
은 골목길을 뛰어다니며 철거당하는 집의 호수를 기록하
고, 작은 구멍가게들의 이름을 하나씩 읊으면서, 성남의
빛과 어둠을 담았다. 분당의 아파트가 제아무리 사납게
올라가 검고 긴 그림자를 드리운다고 해도, 김태헌은 그
그림자를 넘나드는 사람들의 이야기를 소중하게 남긴다.
신도심의 아파트도 구도심의 달동네도 작가의 시선 안에
서 같은 성남의 얼굴로 서로를 비춘다.

　　　　도시는 여전히 개발 중이다. 주변에 이미 아파
트만 가득한 것 같은데, 아파트는 매일 더 많아진다. 이
미 재건축이 시작된 둔촌주공아파트에서 나고 자란 이
인규 작가는 2013년부터 지금까지 둔촌주공아파트의
시간을 기록해왔다. 〈안녕, 둔촌주공아파트〉라는 제목
으로 네 권의 잡지를 냈고, 류준열 작가의 사진집 〈아파
트 숲〉의 출판도 기획했다. 이 출판물들에는 둔촌주공아
파트의 사계절과 놀이터의 풍경, 그리고 주민들이 좋아

　　　　　　　　도시와 아파트에도 사람이

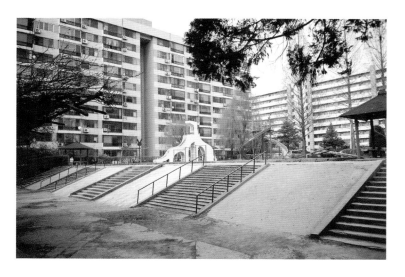

이인규, 〈둔촌주공아파트 프로젝트〉, 2013~현재

김동원, 김태헌, 이인규

했던 나무의 모습과 이야기들이 담겨있다.

라야 감독과 함께 아파트에 사는 열두 가구를 찾아다니며 인터뷰한 내용을 각각 〈집의 시간들〉이라는 다큐멘터리 영화와 잡지에 담기도 했다. 사람이 떠나면 외롭게 남겨질 길고양이들을 돌보고, 치료비와 이주비용을 모금했던 것도 작가가 둔촌주공아파트를 서서히 놓아줄 준비를 하는 과정이었다. 재건축으로 둔촌아파트가 허물어지는 것을 못내 아쉬워하며 작가는 나름의 긴 이별 의식을 치른다. 이인규의 '둔촌주공아파트 프로젝트'는 아파트를 다른 관점에서 비춘다. 비정하고 삭막한 도시의 송곳니가 아닌, 따뜻한 집으로서의 아파트의 얘기를 들려준다. 텁텁한 회색의 건물이지만 그 안에 사는 사람들의 추억은 한껏 푸르다. 이들은 자신이 사는 도시와 아파트에 대해 깊고 두꺼운 감정을 갖는다. 누군가는 그저 도시 개발의 대상이나 투기의 수단으로만 생각하는 콘크리트 건물을 고향으로 여기면서, 그곳에서의 시간을 소중하게 아로새긴다. 도시의 아파트에는 삶이 빼곡하다. 아파트에도 사람들이 산다.

앞에서 얘기한 작가들은 자신이 사는 도시를 깊은 연심으로 그려낸다. 그 안에 사는 사람들과 생명들의 사정과 시간을 존중하며 줄곧 함께 걷는다. 1988년 상계동 주민들의 곁을 지켰던 김동원 감독은 그때 만난 인연을 이어서 2017년 다큐멘터리 〈내 친구 정일우〉를 찍었다. 김태헌 작가는 1998년 이후 거의 매년 성남을 주제

김태헌, 〈물 위를 걷는 사람들 _ 분당 탄천〉, 2007

김태헌, 〈나를 잊지 말아요 _ 모란장 사람들〉, 2020

로 전시를 기획해왔고, 성남문화예술비평지 〈창〉을 만들며, 여전히 도시와 함께 살고 있다. 2020년에는 20년 전 찍어 놓은 성남 모란시장 상인들의 사진 위에 드로잉을 새로 올려, 상인들에게 안부를 전하기도 했다. 이인규 작가 역시, 8년 동안 진행해온 둔촌주공아파트 프로젝트를 여전히 지속하며 그 결과물을 활발하게 나누고 있다. 쉽게 변하는 가벼운 마음들이 아니다.

이들의 진심이 내가 살았던 공간을 소중하게 추억하게 해준다. 처음 이사한 아파트의 풍경은 쌀쌀맞기 그지없었지만, 그곳에서의 좋았던 순간들을 기억한다. 형광등이 늘 환하게 켜져있던, 처음 보는 편의점도 신났고 방과 후에 친구들과 빼먹지 않고 들렀던 공원도 즐거웠다. 우리 동 앞을 지나다니던 성남 친구와의 추억도 특별하다. 그 친구 덕분에 유난하고 예민했던 사춘기를 무사히 통과할 수 있었다. 헐렁하게 웃던 친구의 얼굴이 나에게는 다정한 성남의 이미지로 남아있다. 고등학생 때는 둔촌주공아파트로 이사를 했다. 거기서 고작 4~5년 정도 살았을 뿐이라 별로 특별하게 생각하지 않았는데, 다시 돌이켜보니 여러모로 따뜻한 순간들이 빼곡하다. 4단지 뒷산에 묻었던 작고 보드라웠던 나의 햄스터 '인디'도 생각나고, 봄이면 하얗게 차오르던 벚꽃나무들도 기억났다. 아파트가 오래돼서, 피아노 뚜껑을 조금만 세게 닫아도 빛의 속도로 나타났다 흩어지던 바퀴벌레들조차 지금 떠올리니 그저 웃기다. 독서실에 가다 말고

김동원, 김태헌, 이인규

자주 빠지던 중앙상가 2층의 만화방도 그립다. 지낼 때
는 미처 몰랐는데 정다운 집이었고 소중한 시간이었다.

둔촌주공아파트 부근을 지날 때마다 재개발 공
사로 아파트 전체가 가림막에 둘러싸여 있는 모습을 본
다. 움푹 패어있을 아파트 터를 상상하면 마음 한편이
허전해진다. 인생의 작은 부분을 영영 잃어버리는 것 같
아서 조금 시큰하다.

뉴스에서는 연일 정부의 새로운 주택 정책을 보
도한다. 다주택자에게 세금을 부과하고 임대주택의 추
가 건설 계획을 발표하는 등 치솟는 부동산 가격을 잡기
위해 정책자들이 여러모로 고심 중인 듯하다. 그런 노
력을 비웃듯 서울 아파트의 높은 가격은 요지부동, 전혀
내려갈 기미를 보이지 않는다. 대책이 나오면 그에 맞
춰 더한 꼼수가 재빨리 나오는 일이 반복되는 분위기다.
어쩔 수 없이 듣게 되는 집을 둘러싼 소음들이 시끄럽고
불편하다. 살지도 않을 집을 여러 채 가지고 수익만을
계산하는 욕심도 집값이 떨어질까 봐 임대주택의 건설
을 반대하는 사람들의 이기심도 모두 꼴 보기 싫다. 집
을 나와 이웃이 살아가는 다정한 공간이 아니라 투기와
과시를 위한 도구로만 보는 태도가 지겹다.

나는 당신이 사는 집의 브랜드와 가격이 궁금하
지 않다. 나는 당신이 같이 사는 세상에 대해 얼마나 깊
이 생각하고 있고, 외로운 사람들을 얼마나 많이 이해하
고 위로할 수 있는지가 궁금하다. 부동산을 팔아 얼마의

시세차익을 남겼는지가 아니라, 무엇에 따뜻함과 위로를 느끼는지 알고 싶다. 당신의 공간을 욕심과 이기심이 아니라, 누군가와 함께한 시간과 추억들로 채울 수 있으면 좋겠다. 그 가득 찬 마음이 모여 서울의 풍경, 혹은 성남의 풍경을 만들기 바란다. 나와 당신의 미래가 빼곡히 창백한 아파트 대신 사람과 사람의 초록으로 매달린 것을 보고 싶다.*

* 김유림의 시 〈물건의 미래〉에서 영감을 받은 문장이다.

김동원, 김태헌, 이인규

시적 상상력이 움직이는 세계의 미래는
정서영

● 　　　김유림의 첫 시집 《양방향》은 근사하다. 몇몇
시들이 미술 작업 같은 구석이 있는데, 〈물건의 미래〉라
는 시가 특히 그렇다.

　　　물건의 미래는 미로에 달렸다 미로의 바닥과
　　　벽에 달려 물건은 겨우 나아가지만 물건 이상으
　　　로 나아가지는 못할 것이다 물건은 앞으로 가다
　　　가도 벽에서 미래를 본다 벽을 타고 내리는 미
　　　로를 덮은 미래의 미로에서 미래를 보며 이것이
　　　미래의 미로가 아닐까 생각한다 물건은

　　　미로에서 미래의 안정감을 찾는다 마음 놓고

　　— 〈물건의 미래〉 중 일부, 김유림

'미래'와 '미로'라는 두 단어가 맛있게 만나는 이 시에서
는 물건의 위치가 재미있다. 여기에서 '미로'는 공간으
로, '미래'는 시간으로 읽힌다. 두 개가 비슷한 발음이라
는 것 이외에, 반드시 만나야 할 이유는 없어 보인다. '미
래'는 '공간'뿐 아니라 '마음' 혹은 '쓸모'랑 엮일 수도 있
고, '미로'는 '운명'으로 '시간' 옆에 붙을 수도 있겠다. 시
인은 시적 상상력으로 두 단어를 헐렁하게 조합한다. 그
렇게 의미의 문을 활짝 열어놓은 채, 열린 문 사이로 물
건을 밀어 넣는다. 마치 미술작가 정서영(1964~)의 작

업 같다.

2020년 서울 바라캇 컨템포러리에서 있었던 정서영 개인전 제목은 〈공기를 두드려서〉였다. '두드린다'는 동사는 조각을 하는 작가의 작업 방식을 설명한다. 그런데 '공기'는 만질 수 있는 물질이 아니기 때문에 '두드린다'라는 동작과는 아주 거리가 멀다. 두 단어의 의외의 결합은 김유림 시인의 '미래'와 '미로'처럼 임의적이고 시적이다. 철이나 나무 대신, 공기를 두드려 만든 조각에 대한 상상이 길게 늘어난다.

정서영이 〈공기를 두드려서〉 전시에서 선보인 모든 작업은 그것이 지시하는 것과 의미하는 것 사이를 공기처럼 가볍게 떠다닌다. 〈오래된 문제〉(2014~2020)는 작가가 스티로폼을 즉흥적으로 조각한 것을 알루미늄으로 캐스팅*한 네 개의 입체물과 인터넷에서 찾은 이미지로 이루어진 작업이다. 네 개의 은색 조형물 옆으로, 네 장의 사진이 들어있는 액자가 무심한 듯 비스듬하게 누워있는 형태다.

작가는 작업에 대해 '네 개의 덩어리는 달을 닮은 덩어리며, 네 장의 사진은 비밀을 닮은 이미지다'라고 설명을 붙였다. 이 작업은 보이는 것도, 읽히는 것도 전부 모호하다. 조각을 달로 보면 달처럼 보이고, 돌로

* 캐스팅(Casting)은 주물 뜨는 방식의 제작 과정을 일컫는 미술 용어다.

정서영

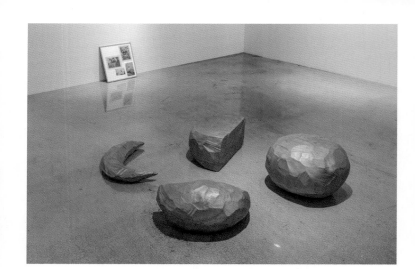

정서영, 〈오래된 문제〉, 2014~2020

시적 상상력이 움직이는 세계의 미래는

보면 돌처럼 보인다. 달이라고 하기에는 금색이 아닌 은색인 데다, 개수도 하나가 아니라 네 개나 되는데, 작가는 달을 흘렸다. 얌전히 벽에 기대어있는 사진들도 헷갈린다. 나름의 사연이야 없지 않겠지만서도, 이미지 속 상황을 이해할 만한 정보는 거의 없다. 게다가 넉 장이 한 액자 안에 모여있는 이유도 딱히 찾을 수 없다. 사진과 조각이 같이 있는 사정은 더 미궁이다. 하나의 의미를 적중할 수 없으니 비밀을 닮았다는 작가의 말이 과연 옳지 않은가. 고개를 끄덕이게 된다. 아름다운 형태를 눈앞에 두고 오랜만에 긴 추측과 고민을 하는 것이 즐겁다. 그러거나 말거나, 작가는 모든 힌트를 조금씩 어긋나게 던지며, 관객을 새로운 '미로' 속에 빠트린다.

〈오래된 문제〉에서 '오래된'과 '문제'의 관계가 비밀이듯, '돌'과 '달'의 상관도 은밀하다. 작품에서 언어가 가리키는 것에 다가가려고 하면 그 의미는 저만치 도망가버리고, 포기하고 뒤돌아서려고 할 때 다시 발목을 붙잡는다. 그 밀고 당김이 사진과 조각의 거리만큼 멀고도 가깝다. 문제가 무엇인지 정확하지 않으니, 얼마나 오래됐다는 것인지도 알 수 없다. 구체적인 설명이 없기 때문에 오히려 더 많은 모순들이 떠오른다. 조각이라는 매체에 대한 고민부터 세상에 먼지처럼 내려앉은 허세와 오해, 위선과 거짓의 순간들까지 줄줄이 딸려 나온다. 속도와 효율성만 요구하는 이 시대에 묵직한 시의 형태로 자리 잡은 작품이 어떤 의미를 지니는지, 그 고집의

정서영

물성이 세상에 어떤 파동을 만들어낼 수 있을지 생각해 본다. 딱딱한 마음을 간질이고, 본질에 대한 질문을 던지는 정서영의 조각의 날이 우아하고 서늘하다.

　　미끄러지는 언어뿐 아니라, 정서영의 작업을 둘러싼 시간의 뒤엉킴도 김유림의 시와 비슷한 구석이 있다.

　　돌다리를 두드리려면, 집에서 나와 냇물을 찾아가야 하고 물살이 세지 않아야 하고 예상치 못한 폭우가 내리지 않아야 한다 이 세가지 경우를 전부 충족하는 경우는 드물다 자가용이 있어야 하고 하다못해 자전거가 있어야 한다 돌다리를 두드리려면 얕고 잔잔한 냇물에 누군가 돌다리를 이미 놓았어야 하고 돌을, 되도록 평평한 돌을 이고 와서 소매와 바지를 걷고 물 속으로 걸어 들어갔어야 한다 돌을 놓을 위치를 표시하고 표시할 수 없다면 짐작하고 어림잡아 이 물이 저 물이 아닌 걸 알아야 하고 직관이 뛰어나야 하고

　　어렵다 물이 계속 흐르고
　　물이 계속 흘러서

　　― 〈건넌다〉 중 일부, 김유림

　　　시적 상상력이 움직이는 세계의 미래는

시의 제목에 '건넌다'라는 단어가 제일 먼저 나오지만, 화자는 건너기는커녕, 아직 다리도 두드리지 않았다. 아직 일어나지도 않은 일이 마치 일어난 일인 양 자세히도 졸졸 흐르는 동안, 생각도 물길을 따라 하염없이 나아간다. 그러다 결국 시인은 시의 마지막에 다리를 안 건너겠다고 생각한다.

> 여기서 건너가면
> 저기로 가겠지만
>
> 주차장에 세워 둔 스쿠터를 생각하면 여기에 있어야 한다고 생각한다
>
> — 〈건넌다〉 중 마지막 부분, 김유림

제목에서 발을 떼고 시를 따라 물길을 넘었던 것 같은데, 눈앞에는 건너지 않은 돌다리가 여전히 버티고 있다. 김유림 시인이 어그러트린 시간 안에, 휘어진 공간이 멀리 펼쳐진다.

비밀로 가득 찬 전시장 안에서 정서영 작가의 '오래된' 조각의 시간도 관객의 '새로운' 관계로 잠시 만났다가 헤어지기를 반복하며 감각의 공간을 넓힌다. 〈O 번〉(2020)은 알루미늄 주물을 뜬 파이프와 철사를 두

정서영

개의 작은 나무 기둥 위에 올려놓은 작업이다. 나무의 고정도 임시적이고, 철사도 가볍게 올라가 있으며, 파이프는 나뭇가지가 꺾이듯 살짝 틱 꺾여있다. 모든 것이 미묘한 찰나를 암시한다. 이 한순간을 만들어내기 위해 작가는 파이프를 캐스팅하는 긴 과정을 거쳤다. 작품에는 작가의 오랜 고민과 신중한 동작의 시간이, 조각이 하나의 형태로 잠시 정지해있는 순간과 동시에 존재한다. 정서영의 조각에 드리워진 여러 겹의 시간 흐름 속에서, 관객은 자신만의 속도로 작업을 두드리며 감각과 의미의 강을 건너갈 수 있다. 혹은 건너가지 않을 수도 있다.

그렇게 미로에서 미래를 찾아 헤매던 김유림 시인의 물건은 이미지가 된다.

나와 마주보고 있던 물건은
미래는 미로에 있다는 말을 듣자마자 물건은

미로에 진입했다

나는 미래의 출구가 미래라는 사실을 알려 주지 못했지만 물건은
지금 여기 앉아 있는 나 김유림의 물건으로

물건은

시적 상상력이 움직이는 세계의 미래는

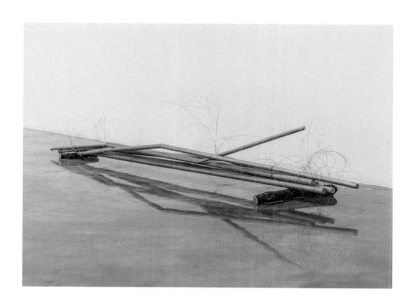

정서영, 〈O번〉, 2020

정서영

물건은

　　지붕까지도 미로인 미래를 믿고
　　어디서나 볼 수 있는 따뜻한 잎새의 이미지가
　되었다

　　— 〈물건의 미래〉 중 일부, 김유림

'따뜻한 잎새의 이미지'가 된 물건의 미래가 아름답다. 정서영의 조각도 사물에 두근거리는 미래를 열어준다. 작가는 유토로 호두를 캐스팅해서 붉은 진열장에 넣어 전시한다. 작고 사소한 호두를 굳이 애써 만들었다는 점이 뭉클하다. '호두'는 땅콩보다 진지하고, 돌멩이보다 섬세하며, '모두'처럼 다양한 주름과 형태를 가지고 있다. 작가는 그렇게 시간을 들여 만든 호두를 다시 오랫동안 가만히 바라본다. 〈세계〉(2019)는 10분 25초 동안 카메라를 고정시켜 놓고, 캐스팅한 호두를 찍은 2채널*의 비디오 작업이다. 모니터 안에 묵묵하게 앉아있는 호두를 보고 있노라면, 그것을 둘러싼 빛과 공기, 진동이 미세하게 변하는 것처럼 느껴진다. 두 개의 화면 속에서 닮은 듯 다른 듯, 나란히 웅크리고 있는 두 개의 호두는 작가의 섬세한 감각을 품고 관객의 마음에 각기 다

* 　　출력 모니터가 두 개임을 말한다.

시적 상상력이 움직이는 세계의 미래는

른 잎새로 달린다.

정서영 작가는 "작업을 통해 전혀 상관없는 것들이 만나서 같은 시공간을 공유하는 순간을 만들어내고 싶다"고 말한다. 여기서 순간이란 재료와 대상과의 조합일 수도 있고, 작가와 관객의 관계일 수도 있으며, 관객과 작품의 만남일 수도 있겠다. 정서영의 조각을 둘러싼 이 다양한 결합과 해체는 전혀 필연적이지 않다. 엉뚱하게 움직이면서 우연히 서로를 스칠 뿐이다. 그런 뜻밖의 만남 속에서, 작가의 헐거운 언어는 '넓적한'** 힘을 펼친다. 예술을 기호학적으로 또렷이 해석하고, 딱딱한 담론 안에서 정답을 찾고자 하는 기존의 시도에 다른 물길을 낸다. 정서영의 표현은 시적 여지를 남기고, 관객들은 그 속에서 스스로 생각하고 해석할 수 있는 기회를 갖는다. 작가가 넉넉하게 틔운 공간 안에서 실컷 숨 쉴 수 있다.

역병과 기후 재앙이 생명을 위협하고, 폭력과 착취가 만연한 이 험악한 세상에서, 미술이 어떤 긴박한 문제를 해결할 수 있는 가장 좋은 방법은 아닐 것이다. 정서영의 작업도 어떤 특정 문제를 구체적으로 언급하거나, 하나의 방향을 제시하지 않는다. 단지, 의미의 사이가 넉넉한 단어들과 이미지들을 조합해 관객의 굳은

** 2013년 일민 미술관에서 열렸던 정서영 개인전 〈큰 것, 작은 것, 넓적한 것〉의 제목에서 인용한 단어다.

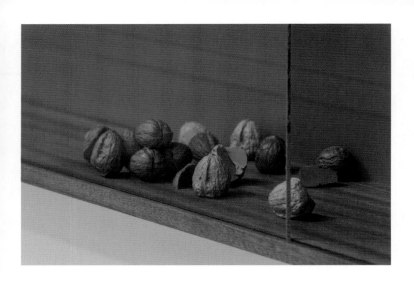

정서영, 〈호두***〉 디테일 이미지, 2020

시적 상상력이 움직이는 세계의 미래는

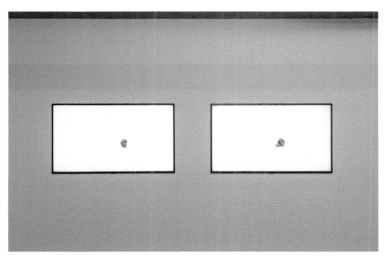

정서영, 〈세계〉, 2019

정서영

감각을 자극할 뿐이다. 하지만 우리는 그 데워진 감각을 가지고 세상을 새로운 각도에서 읽을 수 있다. 그렇게 다른 관점으로 새로운 질문을 할 때 만들어질 미래를 상상해본다. 이성과 논리로는 해결이 불가능했던 것을, 시적 상상력이 작동하는 세계에서는 가능한 것으로 그려본다. 넓적한 표현들과 다양한 해석들이 각기 다른 잎으로 매달리는 숲에서는 단 하나의 정답만 있지 않을 것이고, 틀린 답을 말한다고 상대방을 지우려들지 않을 것이며, 다양한 속도와 관점을 존중해줄 것이다. 감각이 늘어나고 사유가 깊어지는 그 세계에서는, 똑똑한 공식으로 해결하지 못했던 오래된 문제들이 풀려, 같이 미래를 두드리며 건너갈 수 있을 것이다. 나는 세상의 모든 일과 관계, 창작과 비평, 싸움과 화해, 그리고 나의 삶과 작업까지도 그렇게, 곁을 주는 시의 언어로 쓰였으면 좋겠다고 생각한다.

사물에게도 긴밀한 연대감을 가질 수 있다면
피슐리 & 바이스

● 　　　사물과 사람이 특별한 에너지로 연결되는 드라
마가 있다. 〈장야 將夜〉라는 중국 판타지 무협극인데, 여
기에는 본명물(本命物)이라는 특별한 개념이 나온다. 본
명물이란 무술 고단자와 운명 공동체처럼 묶여 서로 영
혼과 기운을 나누는 존재로, 물건이나 동물이기도 하고,
사람이 될 때도 있다. 여타 고전 무협물과 다르게 이 드
라마에서 진정한 실력자들은 몸을 부딪히지 않고 염력
을 사용해 힘을 겨룬다. 이때 중요한 게 바로 본명물이
다. 이들은 정신집중만으로 본명물을 움직여, 멀찌감치
떨어져 있는 적을 공격해 치명적인 상처를 입힐 수 있다.
고수들은 본명물과 생사를 함께 하는 사이기 때문에, 그
것이 한낱 붓이거나 막대기, 혹은 신분이 낮은 시종이라
할지라도 감히 함부로 다루지 않는다. 그 정도의 경지에
이른 자들을 수행자라고 부르는데, 하늘과 땅 사이에 존
재하는 기운을 느끼고, 그 원리를 깨달은 사람들로 그려
진다. 다소 유치하긴 해도, 앎을 제대로 얻은 수행자일
수록 물건이나 타자를 자신의 일부처럼 아끼고 애정한
다는 설정이 꽤 마음에 든다. 인간뿐 아니라, 사물에조
차 영혼을 투사해 우주 만물의 원리 안에서 공존하는 존
재로 이해한다는 점이 감동적이다.

　　　물건들이 제힘으로 움직이는 것처럼 보이는
미술 작업이 있다. 〈사물이 움직이는 방식 the Way
Things go〉이라는 제목의 영상으로, 스위스 출신의 듀
오 미술가 페터 피슐리(Peter Fischli, 1952~)와 다

비드 바이스(David Weiss, 1946~)가 1987년에 만든 16mm 비디오 작품이다. 〈사물이 움직이는 방식〉은 여러 가지 물건들이 도미노처럼 연쇄적으로 부딪혀 움직이는 장면을 보여준다. 불이 붙은 재료가 옆에 있는 사물을 건드려 굴러가게 하고, 다음 동력을 일으키는 물체와 접촉한다. 폐타이어 한 짝이 굴러가 합판을 움직이면, 합판이 넘어가 드럼통을 밀고, 그 통이 다시 불을 붙여 새로운 힘을 만들어 다음 동작을 이어가는 식이다. 처음에 점화하는 손이 나오는 것만 빼면, 사물들은 사람의 개입 없이 알아서들 잘 움직인다. 짝없는 타이어와 기울어진 의자, 더러운 빗자루와 오래된 책상, 싸구려 매트리스에 쓰레기 봉지까지, 모두 함께 일사불란하다.

불이 붙고, 폭발하고, 터지고, 쓰러지는 동작들을 보면서, 혹자는 이 영상을 아포칼립스(종말)적이라고도 할 수도 있겠다. 혹은, 사람의 손을 떠난 물건들의 움직임이라니, 불확실성과 불안함에 대한 작업으로 읽는 사람도 많을 것 같다. 하지만 이 작업을 그저 비관적인 관점으로 보기에는, 사물들이 애쓰는 모습이 너무 대견하고 기특하다. 시시하고 꾀죄죄한 물체들이지만, 마치 살아있는 것처럼 스스로 움직이며 맡은 역할을 톡톡히 해낸다. 다른 물건들과의 관계 속에서 열심히 제 갈 길을 찾는 것이, 특별히 소중하다. 피슐리와 바이스는 이들을 먼지 가득한 창고에서 꺼내와 카메라 앞에 세운다. 잿빛 사물들이 주인공으로 새롭게 빛난다.

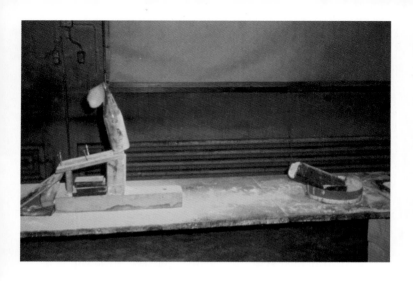

피슐리&바이스, 〈사물이 움직이는 방식 the Way
Things go〉, 1987

사물에게도 긴밀한 연대감을 가질 수 있다면

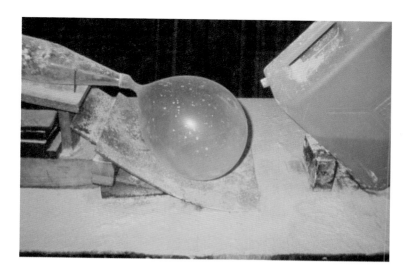

피슐리&바이스, 〈사물이 움직이는 방식 the Way
Things go〉, 1987

피슐리와 바이스의 다른 작품에서도 소소한 물건들이 중앙에 등장한다. 〈평형 Equilibres〉(1984~1986)이라는 제목의 작업인데, 일상적인 물건들이 연결되어 평형을 이루고 있는 순간을 보여주는 사진 시리즈다. 사진 속에서 물병과 국자, 술병과 병따개, 의자 같은 것들이 아슬아슬하게 얽혀있다. 곧 굴러갈 것 같은 원통이나 탁구공이 다른 사물을 받치고, 빈 병과 의자는 기울어지거나 뒤집힌 형태로 다른 사물을 지지한다. 튼튼하고 넓은 기반 위에 점점 더 작고 가벼운 것을 올려야 안정적인 쌓기가 가능하다는 기본 규칙을 제대로 무시하는 형태다. 무너질 법도 한데, 사물들은 균형을 잡고 버티는 재주를 발휘한다. 이쯤 되면 두 작가가 염력이라도 사용해서 물건들을 설득한 게 아닐까 싶을 정도다. 연약하고 삐거덕거리는 물체들이 서로를 의지하며 작가와 함께 합이 맞는 순간을 만드는 것이, 아주 신통하다.

피슐리와 바이스의 작업에 인간 사는 모습을 투영하기는 어렵지 않다. 사소한 사물의 자리에 사람을 집어넣어 읽을 수도 있고, 그들이 만드는 연속 반응을 인간 세상의 이치로 바라볼 수도 있다. 그렇지만 〈사물이 움직이는 방식〉과 〈평형〉에서, 물건들을 단순히 사람에 대한 은유라고만 보는 것은 많이 아쉽다. 숟가락이랑 가위, 다 먹은 주스병과 녹슨 양동이일 뿐이지만, 작품에서 이들의 역할이 상당히 능동적이고 중요하기 때문이다. 주인공처럼 고군분투하는 사물들을 보고 있노라면,

사물에게도 긴밀한 연대감을 가질 수 있다면

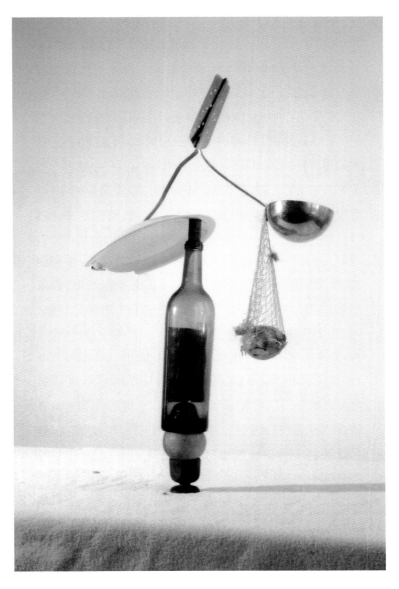

피슐리&바이스, 〈평형 Equilibres〉, 1984~1986

피슐리 & 바이스

간만에 사람이 아닌 물건의 본질과 의미 쪽으로 방향을 돌리고 싶어진다. 이 흔한 공산품들의 존재 이유와 현실에서의 좌표값, 그리고 나와의 관계에 대해 생각해본다.

나에게도 기특한 사물들이 있다. 그중 몇몇에게는 더 마음이 간다. 예전에 부모님이 그만 타겠다며 넘겨주신 차도 그랬다. 나에게 왔을 때 이미 주행거리가 ○만 킬로미터가 훌쩍 넘었던지라, 늘 고장을 달고 살았던 차였다. 제때 냉난방이 안 되는 건 귀여운 수준이었고, 음주 단속에 응해야 할 때 꼭 창문이 안 내려간다거나, 중요한 순간에 운전석 문이 안 열려 보조석 쪽으로 승하차를 하게 만드는, 아주 개성이 강한 차였다. 여기를 고치면 어김없이 저기가 터지던 그 차를, 그래도 꽤 한참 잘 타고 다녔더랬다. 결국은 차체 연결 이음새가 벌어져 천장에서 비까지 새는 지경이 되어 폐차해야 했지만, 수 년을 같이 붙어 다녔다. 차를 폐차 업체에 인계하기로 한 날, 어찌나 섭섭하던지 차 바퀴에 막걸리를 둘러 부어주고 보냈다. 차는 그렇게 갔지만, 진즉에 떨어졌던 본네트 위에 서있던 자동차 회사 로고는 아직 가지고 있다.

새 물건이 좋은 건 나도 잘 아는데, 쓰던 것이 쓰임을 다했다 해도 이별하는 게 늘 쉽지만은 않다. 헌 차를 유지할 돈이었으면, 작은 중고차를 한 대 살 수도 있었겠지만, 내내 좋은 곳에 함께 다니며 반가운 사람들을 만나게 해준 고마운 차에게 매정하게 굴고 싶지 않았

다. 게다가 세상이 온통 쓰레기 천지인데, 나까지 뭐든 쉬이 버리면 안 될 것 같았다. 그동안 가족과 나를 위해 아낌없이 일해준 것에 대해 미안한 마음도 있었다. 어쨌든 종국에는 차를 떠나 보내야 했지만, 고철값을 남기고 갔으니 어디에선가 다른 형태로라도 잘 살고 있지 싶다. 낡긴 했어도 차로 달릴 때는 나에게 예상치 못했던 사고와 추억을 만들어줬고, 폐차되고 나서도 다른 의미를 쌓고 있을 그 존재의 무게가 결코 가볍지 않다. 이름표 같던 로고는 아직도 내 서랍 안쪽에 한자리를 차지하고 있고, 지금 이렇게 글을 쓰는 데 힘을 보태기까지 하는 것이, 그 오래된 차는 가볍기는커녕 나에게는 꽤 중요한 친구였다.

　　　내 차의 이름은 그랜다이저였다. 차종이 구형 그랜저였기도 했고, 너무 빌빌거려서 힘내라고 붙여준 이름이었다. 내 친구 그랜다이저처럼, 물건들은 여러모로 도움을 주다가 쓸모를 다한 뒤에도 사라지지 않는다. 재활용이 되든, 쓰레기로 쌓이든, 우리의 세계 안에서 기억이나 물질로 여전히 존재하면서 계속 영향을 끼친다. 허투루 취급되기 일쑤지만, 사물은 우리와 시간과 공간을 공유한다. 인간과 상호 작용을 일으키며, 같은 세계를 구성한다는 의미다. 그렇게 생각하면 어떤 물건도 그 존재값이 다른 생명이나 인간보다 작거나 사소할 수 없다. 모든 것이 긴밀하게 연결되어 있는 이 우주에서, 물건도 함부로 만들어 쉽게 사서 쓰다가 아무렇게나

버릴 일이 아닌 것이다. 사물을 만나고 관계를 맺는 매 순간마다 세계와 당신, 그리고 나의 미래를 생각할 수 있어야 한다.

〈장야〉의 잘생긴 주인공은 온갖 고난을 극복하고 수행자가 된다. 최고의 고수 자리에 오르지는 못하지만, 주인공의 운빨로 세상의 멸망을 막는다. 요행한 기회는 대부분 세상에 대한 그의 삐딱한 시각에서 나온다. 규칙을 깨고, 당연하게 여겨지는 것에 대해 자꾸 질문하며, 다른 이들이 중요하지 않다고 하는 것에 정성을 들임으로써 새로운 길을 찾는다. 주인공은 그렇게 사소한 사물이나 사건, 그리고 낮은 사람을 소중히 대한 덕분에, 위기 때마다 죽지 않고 문제를 해결한다. 세상이 판타지 무협물처럼 쉽고 낭만적일 리 없겠지만, 그 맹랑한 허구와 상상이 넘보는 이상은 곱씹어볼 만한 가치가 있다. 피슐리와 바이스의 사물들이 두 작가와의 긴밀한 관계와 신뢰를 바탕으로 불가능해 보였던 움직임과 균형을 만들어냈던 것처럼, 현실에서도 변수를 만드는 것은 주변에 대한 새로운 관점과 함께, 다른 존재에게 친밀함과 연대감을 가지는 태도라고 생각한다. 인간을 포함한 모든 생명과 비생명, 그리고 사물까지도 그저 수단과 소모와 폐기의 개념으로 보지 않고, 〈장야〉의 본명물처럼 나의 영혼과 연결된 운명 공동체로 대할 수 있다면, 우리도 지금부터 다른 반전을 기대해볼 수 있지 않을까.

좀 더 천천히, 좀 더 가깝게
케이티 패터슨

● 　　 물건을 사고 모으는 것에 그다지 흥미가 없다. 워낙 이사를 자주 다니기도 했고, 수납 공간이 충분하지 않기도 해서, 뭐든 늘어나고 쓰레기로 쌓이는 것을 좋아하지 않는다. 그럼에도 불구하고 나의 공간은 여전히 사물들로 차고 넘친다. 책은 계속 쌓이고, 같이 사는 동물 가족들의 물건들도 만만치 않게 자리를 차지한다. 나름 비물질적인 작업만 했다고 생각하는데, 작업에 쓰인 재료와 사물 들이 집 구석구석 한 가득이다. 클릭만 하면 바로 배달이 되는 인터넷 쇼핑의 편리성도 공간을 채우는 데 큰 몫을 한다. 얼마 전에도 새 작업을 위해 인터넷으로 재료를 구매했다. 이동성을 주제로 하는 전시에서 보일 비디오를 만드는 중이라, 비디오에 등장시킬 사물들이 필요했다. 노르웨이 빙하수와 알프스 산의 공기, 사하라 사막의 모래와 인도네시아 화산석 같은 것들을 샀는데, 모든 물건들은 '주문 완료' 버튼을 누르고 48시간도 지나지 않아 대문 앞에 '배달 완료'되었다. 노르웨이 하르당에르 고원은 서울에서 7839킬로미터 떨어져 있고, 북아프리카의 사하라 사막은 9366킬로미터 멀다. 지구 저 반대편의 물과 흙, 공기와 불을 사고파는 것도 이상한데, 이게 과연 그렇게나 먼 곳에서부터 이렇게나 빨리 올 일인가 싶었다. 그 질문을 하려는 작업을 위한 쇼핑이긴 했어도, 움직임과 속도가 예상했던 것보다 훨씬 빨라서 오싹했다.

　　성격이 급하긴 해도, 물건의 도착이 그것을 향

좀 더 천천히, 좀 더 가깝게

한 나의 욕망보다 더 빠른 것 같아서 자주 어리둥절하다. 화장실 휴지처럼 당장 필요한 물건도 있지만, 강아지 삑삑이 인형이나 두꺼운 책은 바로 손에 쥘 이유가 없다. 화장실 휴지도 좌우로 열 걸음쯤 옮기면 있는 편의점에서 쉽게 살 수 있다. 작업 재료들도 여유를 두고 주문하기 때문에 바로 갖지 않는다고 큰 일이 생기는 것도 아니다. 그런데도 물건들은 빠르면 결제를 한 당일 밤에, 늦어도 이틀 안에는 도착한다. 쇼핑한 물건들이 너무 빠르게 왔다 싶을수록, 그만큼 더 달려야 했을 사람들이 떠올라 마음이 편하지 않다. 2020년 한 해 동안에만 우리나라에서 과로로 숨진 택배 노동자의 수가 열여섯 명에 이른다고 한다. 글을 쓰고 있는 지금도, 선풍기도 없는 찜통 창고에서 분류 작업을 하던 택배 노동자가 더위에 쓰러졌다는 소식을 들었다. 아무래도 우리는 너무 서두르느라, 훨씬 중요한 것들을 더 빠르게 잃어버리고 있는 것 같다.

더 세게, 더 빠르게만 달리려는 인간의 질주를 다시 생각해보게 하는 작품이 있다. 스코틀랜드 출신의 미술작가 케이티 패터슨(Katie Paterson, 1981~)의 〈미래 도서관 Future Library〉(2014~)이 그렇다. 〈미래 도서관〉은 노르웨이 숲에 천 그루의 묘목을 심고, 그 나무가 다 자라면 그것으로 책을 인쇄하여 출판하는 프로젝트다. 패터슨은 해마다 한 명의 작가를 초청해 단어의 수나 글의 장르에 상관없이 글을 써줄 것을 요청하

　　　　　　　　　　　케이티 패터슨

케이티 패터슨, 〈미래 도서관 Future Library〉, 2014~
2114

좀 더 천천히, 좀 더 가깝게

고 원고를 받는다. 그렇게 모은 원고는 나무가 다 자랄 때까지 공개하지 않고, 봉인해서 오슬로의 공공 도서관 한 켠에 보관한다. 현재 방문객들은 글을 읽을 수는 없고, 제목과 작가 이름 정도만을 확인할 수 있다. 2019년에는 한국의 소설가 한강이 다섯 번째 작가로 초대되어 글을 쓰고 원고를 전달하는 의식을 가졌다.

　　　이 작업은 속도가 흥미롭다. 나무가 다 자라야 글을 인쇄할 수 있기 때문에 패터슨은 작업의 완성을 100년 뒤인 2114년으로 잡았다. 2024년이 아니라, 자그마치 2114년이다. 무려 한 세기 동안 패터슨은 천 그루의 나무를 심어 숲을 키우고, 백 명의 문필가들은 글을 쓴다. 나무가 자라고 글이 싹을 틔우는 시간이 작가의 수명보다 길고 느리다. 작가 본인을 포함해 지금 살아있는 사람들은 프로젝트의 완성을 볼 수 없다. 아직 태어나지 않은 사람들만이 결과물을 읽을 수 있는 것이다. 자신보다 오래 지속될 작업을 진행하기 위해 패터슨은 식수(植樹)와 원고 모집을 계속 해나갈 후원자들을 모집했다. 이들의 도움으로 〈미래의 도서관〉은 멈추지 않고 쭈욱 가지를 뻗어나갈 예정이다. 본인들은 정작 읽을 수도 없는 책을 위해 마음을 모으고 함께 나무를 심어 돌보는 모양이 훈훈하다. 대부분의 사람들이 당장 눈앞에 보이는 것만을 빠르게 낚아채기 위해 애쓰는데 이들은 더 먼 시간을 센다. 다음에 올 사람들을 생각하며 나무를 심고 한참을 기다려준다.

　　　　　　　　　　　　　　　　　　케이티 패터슨

케이티 패터슨, 〈미래 도서관 Future Library〉,
2014 ~ 2114
한강 작가(맨 앞)가 원고를 전달하는 모습

좀 더 천천히, 좀 더 가깝게

오랫동안 나무의 곁을 지키는 과정에서, 100년 뒤에 종이로 인쇄물을 만드는 것은 그다지 중요한 일이 아닌 듯하다. 그때에는 종이책이 더 이상 존재하지 않을지도 모르며, 지구와 인류도 지금과 같은 모습일 거라는 보장도 없지 않은가. 게다가 프로젝트를 이끄는 작가 자신도 인쇄된 책을 볼 수 없으니, 케이티 패터슨이 〈미래 도서관〉을 진행하는 목적은 도서관을 채우기 위한 책을 만드는 데 있는 것 같지 않다. 작가가 프로젝트를 통해 진짜 하고 싶은 말은 마냥 앞만 보고 돌진하는 것을 멈추고 나무의 성장을 같이 지켜보며 천천히 숨을 고르자는 제안일 거라고 생각한다. 이 느린 작업에서 관객들은 당장 크고 보기 좋은 완성품을 구경하는 대신, 여럿이 함께 힘을 모으는 여유로운 과정을 경험할 수 있고 앞으로 다가올 시간에 대해 생각해볼 수 있다. 그 차분한 사유의 너른 뜰에서, 읽지 못하는 글에 대한 상상과 다음에 대한 배려가 나무와 함께 자란다. 내가 아닌 다른 이들이 읽을 책을 위해 나무를 심는 높다란 마음이, 짙은 숲을 이루어 모두를 숨 쉬게 한다. 패터슨의 〈미래 도서관〉은 책을 보관하는 서고가 아니라 미래를 위한 시간과 약속을 담는 가능성이라고 하겠다. 이 희망 프로젝트는 우리가 서두르느라 깜빡 떨어트린 것이 무엇인지 깨닫게 해준다. 주변에 대한 이해와 양보, 협력의 의미를 다시 일깨워준다.

런던에서 공부할 때, 버스를 타고 학교에 다녔

케이티 패터슨

다. 하루는 늘 타던 버스가 원래의 방향과는 다른 골목을 달리기 시작하는 것이 아닌가. 이게 도대체 무슨 상황인가 싶어 당황하고 있는데, 기사님이 버스를 멈추고 설명을 하기 시작했다. 첫 운전이라 실수로 길을 잘못 들었으니 내려서 다음 정거장까지 걸어가 달라는 요청이었다. 버스 운전자가 길을 잃을 수 있다는 것도 충격적이었지만, 더 인상적이었던 것은 버스에 타고 있던 탑승객들의 태도였다. 사람들은 잠깐 웅성웅성하더니, 별일 아니라는 듯 버스에서 내려 제 갈 길을 가버렸다. 다음 정거장이 그리 가까운 것도 아니고, 주변에 다른 교통수단이 있었던 것도 아닌데, 아무도 버스 운전자의 잘못을 탓하거나 해결책을 요구하며 큰 소리를 내지 않았다. 한국과는 다소 다른 풍경이었다. 한국에서는 버스 운전자가 그런 실수를 하지 않을뿐더러 문제가 생기더라도 바로 대책을 찾아준다. 모든 것이 매우 효율적이고 빠릿빠릿하게 돌아간다. 그래서인지 불편함과 오류에 대한 사람들의 인내심도 얕다. 반대로도 설명할 수 있다. 우리가 다른 이들의 실수에 너그럽지 못하고, 압도적인 생산성을 신속하게 요구하기 때문에 노동자들은 여유를 가지거나 빈틈을 보일 수 없다. 아무도 절대 길을 잘못 들어서는 안 되고, 잠시라도 늦어서도 안 된다.

영국이 특별히 한국보다 노동환경이 더 좋을 리없다. 이방인인 내가 목격한 그날의 상황이 영국의 모든 시간과 장소에 똑같이 적용될 리는 더더욱 없다. 그래도

그날만큼은 그랬다. 버스 운전자도 쉬이 길을 잃었으며, 그럴 수도 있다는 듯 상황을 이해해주는 승객들의 모습이 인간적인 속도와 배려에 대해 돌아보게 해주었다. 그날 나는 그동안 한국의 서비스에서 당연하게 기대했던 최상의 결과가, 다른 이를 가혹하게 재촉하고 양해에는 인색했기 때문에 가능했던 것이 아닐까 반성을 했다. 계속되는 택배 노동자들의 사고는 택배사만의 잘못은 아닌 것 같다. 물건 위에 올려진 사람들의 고된 상황은 들으려 하지 않고, 최고와 최선을 외치며 폭력적인 속도에 침묵했던 우리 모두에게도 책임이 있다.

케이티 패터슨은 2009년 죽은 별들의 지도를 그렸다(〈모든 죽은 별들 All the Dead Stars〉). 3×2미터의 알루미늄판에 검정색을 입히고, 날카로운 도구로 긁어서 대략 2만 7000개의 죽은 별을 깨알 같은 점으로 표시했다. 사람이 관찰하고 기록한 별들만 담은 것이라는데 그 양이 상당히 많다. 실제로, 우주가 생긴 이래 죽은 별의 수는 수십억 개가 넘고, 지금도 어느 우주에선가는 수 초에 하나씩 별이 폭발하거나 사라지고 있다고 한다.

쉽게 가늠이 되지 않는 숫자와 규모다. 별은 무게에 따라 밝기와 수명이 다른데, 적게는 수백만 년이고, 오래는 백억 년 가까이 산다. 인간의 100년 남짓한 수명이 한낱 찰나로 겸손하게 느껴진다. 급하게만 달리려는 마음이 안쓰러운 짧은 시간이다. 빛을 잃은 별을 죽

케이티 패터슨

케이티 패터슨, 〈모든 죽은 별 All the Dead Stars〉,
2009

좀 더 천천히, 좀 더 가깝게

었다고 하지만, 그것이 완전한 존재의 소멸을 의미하지는 않는다. 별은 다 타버린 후에도 질량에 따라 다른 방식으로 계속 존재하기 때문이다. 작은 별들은 차갑게 식었어도 여전히 그 자리에 남아있거나, 표면이 터지며 먼지처럼 우주공간으로 흩어진다. 더 무거운 별들은 큰 폭발을 거쳐 중심부는 중성자별이 되고 폭발 잔해들은 블랙홀을 형성한다. 과학자들은 별이 폭발하면서 우주 곳곳으로 날아간 별의 원소들은 다른 생명의 시초가 되었을 것이라고 말한다. 지구 위 생명들의 몸속에 흐르는 피의 철분도 별에서 왔을 거라는 소리다. 당신과 내가 같은 근원으로 연결되어 있다는 의미이기도 하다.

모두가 별의 흔적을 가지고 있다고 생각하면, 주변의 존재들이 한층 친밀하게 느껴진다. 케이티 패터슨이 죽은 별을 그린 이유도 그런 길고도 가까운 끌림에서 시작한 것이 아닐까 생각해본다. 오랜 시간 동안 세계가 만들어지고 생명이 탄생하고 퍼져서, 서로 만나고 이어지는 길고도 느린 호흡이 경이롭다. 백만 년 혹은 백억 년의 시간을 반짝이다가 나와 당신의 사이를 이어준 별의 그 유구한 나눔이 눈부시다. 몸에 흐르는 따뜻한 피에서 같은 별과 하나의 우주를 느끼며 둥근 지구를 생각한다. 별이 빛나기 시작했던 수억 년 전부터 우리는 이 초록의 행성에서 만날 수밖에 없는 사이였다. 혼자서만 따로 존재할 수 없는 깊은 인연이었다. 그 촘촘한 연결 안에 우리는 옆 사람이 내뱉은 숨을 다시 마시며 함

케이티 패터슨

께 살고 있다. 이 관계는 너무나 긴밀해서 하나가 쓰러지면 나머지도 같이 줄줄이 넘어질 수밖에 없다. 그렇기 때문에 모두 무너지지 않으려면 서로의 손을 잡고 상대와 보조를 맞춰 걸어야만 한다. 조금 늦거나 덜 가지더라도 아무도 더 이상 쉽게 다치거나 귀한 생명을 잃지 않도록, 나란히 함께 서야 한다. 내일은 나와 당신을 포함한 모든 존재들이 ─ 모든 생명과 비생명들까지도 ─ 폭력적인 속도와 착취의 구조에서 벗어나 한껏 반짝였으면 좋겠다. 그 빛이 환하게 밝힐 푸르른 지구의 미래가 미리 눈부시다.

12 시적 상상력이 움직이는 세계의 미래는
　　　 / 정서영

○　　　정서영 Chung Seoyoung, 〈오래된 문제〉, 2014~2020, 알루미늄 주물, 사진 인쇄 가변크기

○　　　정서영 Chung Seoyoung, 〈O번〉, 2020, 알루미늄 주물, 스테인레스 철사, 295×57×46cm

○　　　정서영 Chung Seoyoung, 〈호두***〉 디테일 이미지, 2020, 폴리우레탄레진, 나무, 유리, 페인트, 90×68.1×23cm

○　　　정서영 Chung Seoyoung, 〈세계〉, 2019, 두 채널비디오, 10:25, 촬영: 함정식, 사운드: 류한길

13 사물에게도 긴밀한 연대감을 가질 수 있다면
　　　 / 피슐리 & 바이스

○　　　Fischli & Weiss, 〈Der Lauf der Dinge(The Way Things Go)〉, 1987, Matthew Marks Gallery

○　　　Fischli & Weiss, 〈Der Lauf der Dinge(The Way Things Go)〉, 1987, Matthew Marks Gallery

○　　　Fischli & Weiss, 〈Equilibres〉, 1984, Matthew Marks Gallery

14 좀 더 천천히, 좀 더 가깝게 / 케이티 패터슨

○ Katie Paterson, 〈Future Library〉, 2014~2114, Photo © Bjørvika Utvikling by Kristin von Hirsch

› Future Library is commissioned and produced by Bjørvika Utvikling, and managed by the Future Library Trust. Supported by the City of Oslo, Agency for Cultural Affairs and Agency for Urban Environment

○ Katie Paterson, 〈Future Library〉, 2014~2114, Photo © Rio Gandara / Helsingin Sanomat

› Future Library is commissioned and produced by Bjørvika Utvikling, and managed by the Future Library Trust. Supported by the City of Oslo, Agency for Cultural Affairs and Agency for Urban Environment

○ Katie Paterson, 〈All the Dead Stars〉, 2009, Photo © Mead Gallery. Installation view, Mead Gallery, Warwick Arts Centre, 2013

› All Images Copyright and Courtesy the Artist

이름 없는 것도 부른다면

ⓒ박보나, 2021

초판 1쇄 발행 2021년 12월 8일
초판 3쇄 발행 2024년 6월 21일

지은이 박보나
펴낸이 이상훈
편집1팀 김진주 이연재
마케팅 김한성 조재성 박신영 김효진 김애린 오민정

펴낸곳 (주)한겨레엔 www.hanibook.co.kr
등록 2006년 1월 4일 제313-2006-00003호
주소 서울시 마포구 창전로 70 (신수동) 화수목빌딩 5층
전화 02-6383-1602~3
팩스 02-6383-1610
메일 book@hanien.co.kr
ISBN 979-11-6040-691-7 (03600)

책값은 뒤표지에 있습니다.
파본은 구입하신 서점에서 바꾸어 드립니다.